目　錄

1997 年 10 月 1 日初版
發 行 人：許麗雯
社　　長：陸以愷
總 編 輯：許麗雯
翻　　譯：漢詮翻譯有限公司　林雅惠 譯
主　　編：楊文玄
編　　輯：魯仲連
美術編輯：涂世坤
行銷執行：姚晉宇
門　　市：楊伯江　朱慧娟
出版發行：縱橫文化事業股份有限公司
編 輯 部：台北縣新店市中正路 566 號 6 樓
電　　話：（02）218-3835
傳　　眞：（02）218-3820
印　　製：Filabo,S.A., Sant Joan Despi(Barcelona),Spain
　　　　　Dep. legal:B.35271-1997(Printed in Spain)
行政院新聞局出版事業登記證局版北市業字第 734 號

野獸派（FAUVISME）
定　　價：440 元
郵撥帳號：18949351 縱橫文化事業股份有限公司

野獸派

FAUVISME

縱橫文化

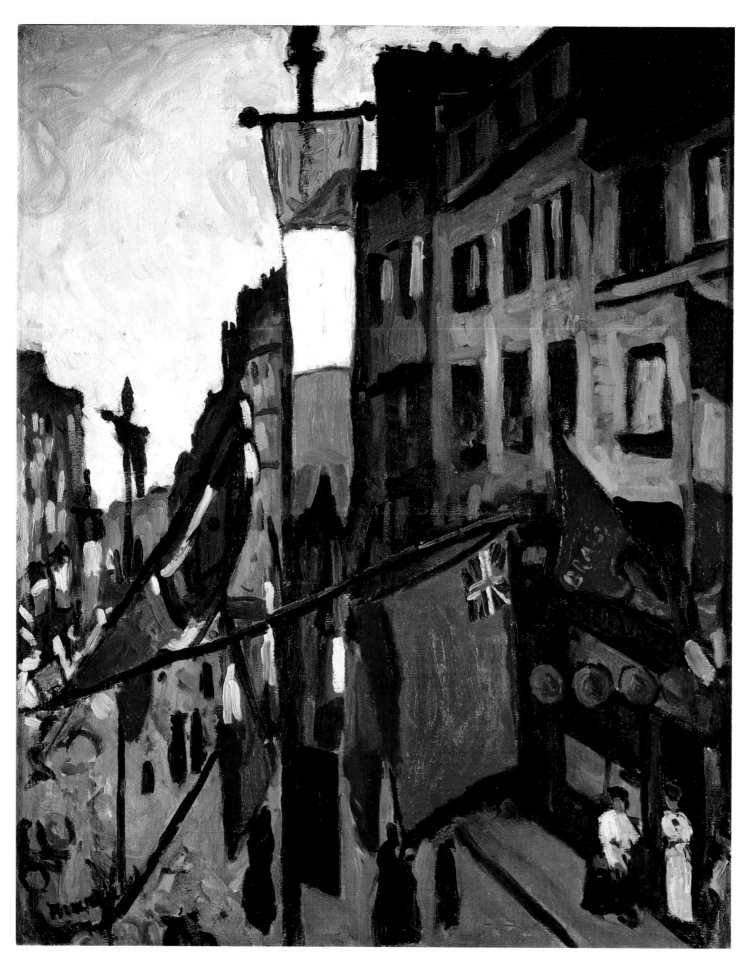

馬克也
七月十四日的阿佛爾(*Le 14 Juillet au Havre*)，1906 年
油畫，81 × 65 公分
巴格儂－蘇－塞茲美術館

二十世紀的野獸派

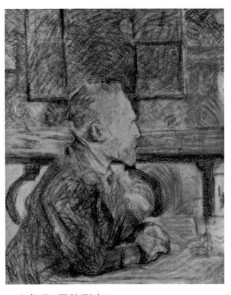

a.土魯茲-羅特列克
　《梵谷的肖像》，1887 年
　油畫，44 × 34 公分

要了解野獸派的繪畫風格，就應追溯幾個不同的淵源，並探究其觀念和特色。從許多原始部落的祭典中，塗抹在身上或器物上的鮮艷色彩來看，可以發現這些土著使用色彩的自由放任態度。高更(Paul Gauguin,圖C)很早就已注意及此，他在創作中同時還採用了被馬諦斯尊稱為先驅的馬奈(Édouard Manet)所創造的簡化法。這種方法刻意將描繪對象扁平化，且強調大塊的單色色塊；如此可突顯色彩本身，而非照射於物體之上的光線。高更並嘗試淡化那些透過姿態、表情或筆觸來引發觀眾情緒的手法。此外，梵谷(Van Gogh,圖a)對一部份野獸派畫家也有不小的影響，烏拉曼克(Maurice de Vlaminck)曾說：「對他的敬愛勝過於對自己的父親」。

事實上，有關「野獸派」的繪畫理論並不多，而且連「野獸派」團體也不曾真正存在過；只不過有些彼此熟識的畫家們，因臨時性的會面而被冠以野獸派的稱號而已。他們既沒有嚴謹的組織，也沒有統一的特色，因為他們都極力於保存個人的風格。像烏拉曼克就是把個人特色溶入野獸派畫風內的典型人物(圖b)，他曾說：「什麼是野獸派？野獸派就是我，野獸派就是我這時期的畫風，野獸派就是利用屬於我的藍色、紅色、黃色——那些不摻任何其他顏色的純色調，完全自由解放、解脫的繪畫方式。」

1905 年的爭議

雖然馬諦斯和德安都非常小心地使用那些「不摻任何其他顏色的純色調顏料」，不過在 1905 年的「秋季沙龍」展中還是激起不少輿論爭議，和三十年前攝影家那達(Nadar)在第一屆印象派作品展中引起的激烈爭論無分軒輊。藝評家莫克列爾(Camille Mauclair)說：「他們的畫就像將一個大染缸丟向大眾的臉一樣。」另一位評論家渥塞勒 (Louis Vauxcelles)在看了馬諦斯、德安、普依、卡莫茵、瓦爾塔、蔓金、盧奧及馬克也的作品，並佇立在雕刻家馬克(Albert Marque)一件古典風格的女性胸像作品前時，當著馬諦斯的面說：「唐那太羅(Donatello)被野獸包圍住了！」這段話曾在十月十七日的 " Gil Blas " 日報中刊出，為一段珍貴的記錄。

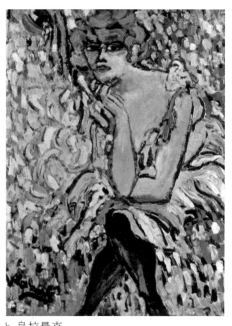

b.烏拉曼克
　《拉·模爾的舞女》，1906 年
　油畫，73 × 54 公分

c.高更
　《在各各他的自畫像》，1896 年
　油畫，76 × 64 公分

馬諦斯的作品《向柯里塢展開的窗戶》(Fenêtre ouverte à Collioure)及《戴帽子的婦人》(圖 6)這兩幅作品，在展出時曾惹得大眾破口大罵。畫家丹尼斯(Maurice Denis)在 11 月 15 日一篇名為 "L'Ermitage" 的報導中，曾清楚地描述馬諦斯的風格：「這是一位實際的畫家，真正的畫家。他的筆觸乾淨俐落……這應該是對於『絕對』的一種追求。」

1906 年秋季沙龍展

1906年的「秋季沙龍」展，集合了所有的野獸派畫家，其中也包括布拉克；他在佛雷斯的陪同下，於安特衛普完成了個人最早期的野獸派作品。而渥塞勒也終於認同了此畫派，並熱切崇拜這「真正的煙火」。野獸派畫家的最高信念，在馬諦斯的名作《紅地毯》(圖10)裡發揮得淋漓盡致，他說：「在色彩方面，我使用非常簡單、本能的方式。」「(繪畫是)一場感官表演的驚嘆」和「感覺的凝聚」。而馬諦斯的主要繪畫觀則是：「在一幅

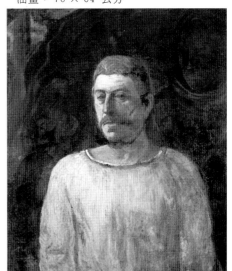

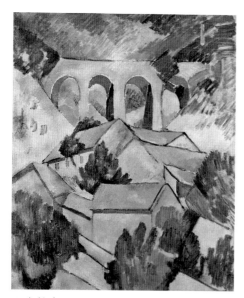

d.布拉克
《厄斯塔克的高橋》，1908年
油畫，72.5 × 59 公分

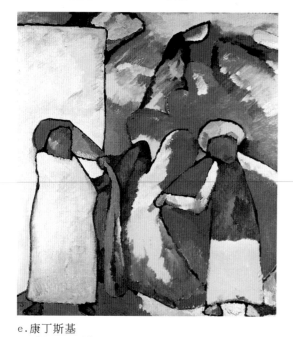

e.康丁斯基
《即興六號》，1909年
油畫，107 × 99.5 公分

f.克爾赫那
《在花叢中的年輕裸女》，1909年
油畫，89 × 63 公分

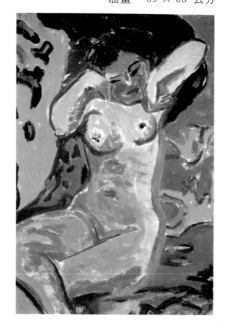

畫中，一切沒有用途的，都是有害的。」雷馬利(Jean Leymarie)曾為野獸派下了定義：「服膺綜合主義，並遵從基本的繪畫簡約原則之感官主義。」

在 1906 年的「秋季沙龍」展中，也同時舉辦了一次前所未有的大規模高更作品回顧展。這項展覽使得高更在流亡大溪地時期的畫作光芒迸現，也讓他力爭已久，要在畫作中融入土著生活方式，呈現原始風味的信念復甦於世。馬諦斯則已清楚地看出，畫家將自己無足輕重的感情表現在作品上的危險性，他說：「如果高更要加入野獸派畫家的行列，他還缺少對色彩結構的組織能力；因為在這方面，他表現得並不如他的感情那麼好。」

在野獸派畫家的心中是沒有感情的。

野獸派與立體派

布拉克也已經意識到，在野獸派畫作中感情存在的危機，所以他極力地避免去表現感情。而布拉克也是野獸派畫家中，不熱衷於運用純色調的一位。野獸派的強烈色調讓他感到困擾，也因此漸漸地在作品中，尋求一系列的灰色、赭色及綠色作為解決的方法。在 1908 年的夏天，布拉克利用這種顏色畫出了系列風景及靜物作品。而這些根據多個色塊組合成的形體，讓渥塞勒大吃一驚。在其評論中所談到的「立方體」，將為廿世紀的重要藝術潮流做出貢獻。這段插曲顯示出野獸派和立體派，不但沒有彼此對立，而且相反地，還具有連貫性。在經過布拉克獨特且優秀的藝術感受性推動下，從野獸派到立體派產生了一種自然的逐漸蛻變過程。

在德國的野獸派：康丁斯基與橋派

在野獸派的全盛時期(1906 年到 1907 年春)，康丁斯基正客居巴黎。他曾在史坦(Stein)的家中看過馬諦斯的作品，為此大受震撼。經過好幾個月的沈思，促使他改變了既有的美術觀。康丁斯基個人的野獸派時期是在 1909 年間於德國居住的日子(圖 e)。他總是在抒情的繪畫中，讓顏色佔了主題的上風，譬如：《阿拉伯墓園》(圖 51)。在和信奉馬諦斯理論的野獸派畫家雅夫楞斯基合作下，康丁斯基在 1909 年於慕尼黑成立了「新藝術家協會」，且在同年的十二月舉辦了第一次畫展。

在稍早的 1905 年，四位在德勒斯登技術學校的學生：克爾赫那、施密特-羅特盧夫、布萊耶(Bleyl)、黑克爾(Heckel)，曾組織了「橋派」(旨意是吸取所有革命性、且能引起騷動的要素)。對他們而言，若要開創一種能與巴黎野獸派平起平坐的潮流，不能不和它沒有一點關連。施密特-羅特盧夫發現了諾爾德作品中具有「色彩的暴風雨」，於是力邀他支持橋派。康丁斯基於 1907 年經過德勒斯登時，介紹了馬諦斯和德安的作品給克爾赫那(圖 f)和他的朋友們。可是這個在德國創造現代藝術的「橋派」，再怎麼說還是屬於表現主義的一個支流，而與法國印象派對立。

和野獸派不同的是，「橋派」致力賦予作品一個具體的形象，以傳達內心世界潛藏的情緒。雖然他們有一些共通點，但差異更大，而且兩派之間從未有過真正的交會。從1910年後，這兩派的核心人物，都各自獨立起來。康丁斯基進入抽象期，布拉克和畢卡索創造了立體派，德安被古典主義所吸引，烏拉曼克在極端的反覆思緒中蛻變。只有馬諦斯，雖然經過無數的風格轉變，但仍堅守野獸派的信念。1908年，他更在巴黎" Sèvres "街自己的畫室原址，成立了一所美術學校，來傳授自己的藝術理論。

馬諦斯在 1908 年出版《畫家手記》(Notes d'un peintre)，對當時的同行有著不小的影響。在他看來，整幅畫應該由「和諧」所支配。也就是說，各色彩之間必須諧調，且須與形狀、線條取得平衡。在這個條件下，儘管是一幅色彩非常強烈的作品，也會讓觀眾產生「古典」般的感受。

野獸派風格的形成

1905 年馬諦斯和德安在柯里塢(Collioure)一起度過夏天,他們常去拜訪在巴紐爾斯(Banyuls)的鄰居麥約(Maillol)。當時麥約還不是一位很有名的雕刻家,他以畫家自居,和朋友們一起分享自己對高更的熱愛。麥約帶著馬諦斯和德安拜訪兩位高更以前的航海同伴,他們也擁有一批高更在大洋洲所作的畫。當馬諦斯和德安看到了那些畫,不禁打從心底發出讚嘆,同時也抓住了高更作畫的主要技巧:也就是所謂平整的純色可以代替等量的光線。按照馬諦斯的說法則是:「一個色彩強烈的和諧表面」。

柯里塢

靠著這份發掘到的高更作畫技巧,馬諦斯和德安於停留柯里塢的夏末,分別完成了一些畫作。德安利用密集的形態和純色來頌揚這個小鎮的美麗,讓所有生動的人物和多彩的小船,沈浸在如他所形容的:「一道會消滅影子的金黃色光芒」之中(參考圖 22、23)。

至於馬諦斯,則完成了《柯里塢一景:教堂》(圖 g)及《柯里塢的風景》(圖 4,也稱《歡樂人生》)。比起其他野獸派畫家,馬諦斯更致力於結合傳統繪畫題材上兩種完全相反的類型:縱酒狂歡及田園生活,也就是酒神般的激情(節奏)與阿波羅式的寧靜(旋律)。他也成功地結合了曲線及純色的表達,而且在畫中創造了一個真正的音樂空間,並完全脫離所有自然主義的特性。根據雷馬利的觀點,這件《柯里塢的風景》是:「以極簡化並富表現張力的色彩和線條,所作之自由和多樣化的嘗試」。這幅作品是野獸派最成功的作品之一。

倫敦和諾曼第半島

德安於 1906 年的春天,在倫敦創造了一件柔和且偏冷色系(從紫色、藍色,至亮粉紅色及淡紫色)的作品(圖 h),並完全符合這個不同於柯里塢的城市之氣氛。這幅畫讓他在描繪自然光線中的景觀方面有了更新的觀念。德安對於前輩莫內那種以朦朧光線表現倫敦特色的風格感到懷疑(圖 i)。他用雷馬利所謂的「從色彩表面產生豐富的閃爍光芒」,代替了莫內的作畫風格。《西敏寺的橋》(Le pont de Westminster)和《落日》(圖 25),結合了作品中的所有元素,並將線條和色彩處理得相當和諧。野獸派的思想也在這午後呈現的光芒中趨於完成。

1906 年布拉克在安特衛普寫生(圖 42)。馬克也和杜菲則在同年夏天畫了諾曼第的風景,他們還選用相同的畫題「楚維爾的廣告看板」(圖 38 及 35)。他們的作品已不只是野獸派風格的「練習」而已。這些火候精良的畫作,都是由那些喜愛洛漢(Le Lorrain,1600~1682,本名" Claude Gellée"),和渴望利用純粹的繪畫去驚嚇中產階級的年輕藝術家們所繪製的——這也是烏拉曼克所喜愛的風格。這些野獸派的重要核心人物從不認為狂野的筆觸是自我的終結,反而認為是引導繪畫藝術進入新領域的一種方式。

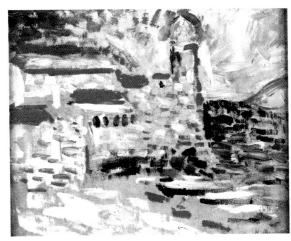

g.馬諦斯
柯里塢一景:教堂,1905 年
油畫,33 × 41.2 公分

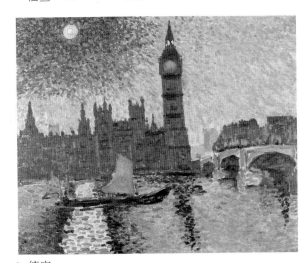

h.德安
倫敦大笨鐘,1905 年
油畫,79 × 98 公分

i.莫內
《海鷗‧倫敦議會》,1904 年
油畫,82 × 92 公分

野獸派的核心人物

j.布拉克像
端諾(Robert Doisneau)攝於 1955 年

k.德安攝於約1904年,服完兵役之後。

l.康丁斯基攝於德勒斯登,1905 年

布拉克(BRAQUE,Georges 1882~1963):

布拉克起初只是著重於色系黯沈的印象派畫家,但在 1905 年 10 月看過那些在阿佛爾美術學校同學(杜菲和佛雷斯)的「野獸派」作品之後,終於在 1906 年轉向野獸派。從 1907 年後,由於塞尚風格的發掘及與畢卡索的會面,讓他對繪畫有了一種全新的詮釋,促成了立體主義的誕生。

卡莫茵(CAMOIN,Charles 1879~1964):

卡莫茵在進入美術學校後,與馬克也、馬諦斯一起師事居斯塔夫·牟侯(Gustave Moreau)。然而他和這些同班同學一起參加 1905 年秋季沙龍展時,卻完全沒有附和他們對色彩的變革。事實上他始終是受塞尚風格的影響,直到 1912 年和雷諾瓦(Renoir)相遇,才使他轉向於一種並無重大突破的後印象派。

德安(DERAIN,André 1880~1954):

德安在卡里埃學院的畫室中曾和馬諦斯、烏拉曼克同學。 1905 年夏天和馬諦斯旅居柯里塢期間,漸以使用豐富、歡樂色彩的重要革新者而揚名。 1908 年,轉向塞尚的風格。從 1914 年開始,他試圖從非常遙遠的古代傳統中擷取創作靈感。德安在野獸派時期是很引人注目和令人信服的,然而他並沒有把握這項成就,因為他想創造一項新式的法國古典保守主義,因而抑制了這份熱情洋溢、隨意揮灑色彩的慾望。

杜菲(DUFY,Raoul 1877~1953):

杜菲和布拉克、佛雷斯一樣,都來自於阿佛爾,而他是在 1900 年到達巴黎的。雖然對野獸派很有興趣,並且在 1905 到 1906 年期間的風格與此派極為接近,然而他卻從未完全地附和,就像他對於之後接觸立體派的態度是一樣的。

佛雷斯(FRIESZ,Achille-Emile-Othon 1879~1949):

佛雷斯為馬諦斯好友,深受其美學之影響。 1905 年,繼馬諦斯之後,開始採納野獸派的觀念、技法。但不久之後,他發現了塞尚立基於建築領域所提出的一些繪畫觀念——那是一種與他的性格相符的美學觀:寧靜而有秩序。因此,從 1908 年起,佛雷斯更直接從塞尚處汲取思想,進而得到啟發。

雅夫楞斯基(JAWLENSKY,Alexei 1864~1941):

雅夫楞斯基的繪畫主要源於俄國的民俗與神秘思想,代表的是東正教的傳統;但同時,他的美學觀也介於西歐和聖彼得堡藝術學院的傳統之間,之後又在慕尼黑和法國的風格中徘徊。最後,終於在梵谷、塞尚、那比派〔波納爾(Bonnard)和烏依亞爾(Vuillard)〕,尤其是馬諦斯的繪畫風格上,確定了他的野獸派畫風。

康丁斯基(KANDINSKY,Wassily 1866~1944):

康丁斯基的野獸期是從他早時對色彩的研究,及與「慕尼黑新藝術家協會」利益衝突而被排擠後所產生的。那些從梵谷、塞尚、高更和馬諦斯等人吸收的知識,及或許是由他使用「原始色彩」表現出的大眾化作品,都使他感覺「進入了繪畫中」。這些在 1908 年和 1909 年之間的野獸派作品,將成為 1910 年後他進入抽象派領域一個不可或缺的階段。

克爾赫那(KIRCHNER,Ernst-Ludwig 1880~1938):

克爾赫那深受高更和梵谷的影響,也因此而特別崇拜反自然主義那種對於色彩的表現和突顯方式。他是 1905 年在德勒斯登成立的「橋派」之主要成員。這些團員,也繼承了高更和梵谷的思想,期望能創造巴黎的野獸派典範。

蔓金(MANGUIN,Henri-Charles 1874~1949):

蔓金與馬諦斯、馬克也及卡莫茵都是朋友,也同為牟侯的門下弟子。 1903

年，以作品《畫室的裸體》（*Nu dans l'atelier*）成為運用純色繪畫的始祖之一。可是他沒有持續發展下去，而且最後，他的野獸派風格和其他同儕比較起來，也顯得不那麼徹底。

馬克也(MARQUET,Albert 1875~1947)：
馬克也出生於波爾多，小時候就遷居巴黎。 1890 年結識馬諦斯，且深受其畫作之影響，並因此在 1905 年時，從印象派跨越到另一種風格較為緩和的野獸派。若說他具有豐富的想像力，倒不如說馬克也是位極為細心的觀察者。他從未停止過大膽地使用色彩，而在現實生活中，他則將自己深刻地融入完美主義的思想裏。他的野獸派思想並沒有維持太長的時間，然而他還是和他心目中真正的典範人物，像是柯洛(Jean Baptiste Camille Corot)和馬奈，繼續有往來。

m.卡莫茵
《馬克也的肖像》，1904 年
油畫，92 × 73 公分

馬諦斯(MATISSE,Henri 1869~1954)：
馬諦斯師事牟侯，也服膺牟侯以下的信念：「色彩應該是被思索、沈思及想像的。」他經歷過後印象派，也曾經一度在 1904 年時，讓自己的風格筆觸近似希涅克(Paul Signac)。然而 1905 年夏天於柯里塢時，在德安的陪同下，他重新採取了對色彩完全放任的自由理念。他也從高更的作品中借取了對整體造型的單純化，和由平塗色塊組成畫面的方式。綜合這些所見所思的現象，使馬諦斯在一生的事業中從未捨棄這份「野獸」精神。

諾爾德(NOLDE,Emil 1867~1956)：
諾爾德起初在一家傢俱廠擔任製圖員、雕刻工及雕塑家的工作， 1899 年時自費前往巴黎學習藝術。他觀賞過竇加(Edgar Degas)、德拉克洛瓦(Eugene Delacroix)及杜米埃(Honore Daumier)等人的畫作，也看過後來決定了他風格去向的梵谷和高更之作品。諾爾德在 1906 年時和施密特-羅特盧夫成為好友，並且在隔年和「橋派」共同展出作品。

普依(PUY,Jean 1876~1960)：
雖然普依在 1906 年「秋季沙龍」展，和一些野獸派畫家一起展出過作品，但是他從未被此派人物所同化。對於他那近似的型式、風格與極端色彩，普依所做的解釋是：遵循自己的自然主義理念罷了！由於和德安及馬諦斯的交情，使他對於野獸派的歷史及其來龍去脈，有深刻的了解。

施密特-羅特盧夫(SCHMIDT-ROTTLUFF,Karl 1884~1976)：
二十世紀初，施密特-羅特盧夫曾在德勒斯登念建築，在那裏結識了克爾赫那，並成為「橋派」的創始成員之一。身為一位雕刻家，他傳授此團體石版畫的技術；而身為一位畫家，他從 1909 年起，開始朝向越來越純淨的色彩及越來越簡化的型式發展。 1911 年時，他捨棄了野獸派而投身於立體派的行列。

n.馬諦斯
《自畫像》，1900 年
油畫

瓦爾塔(VALTAT,Louis 1869~1952)：
師事牟侯。瓦爾塔起初和那比派、象徵主義及高更的風格相近。之後他在希涅克(後印象派的點描主義領袖)的陪同下，於聖特洛佩(Saint-Tropez,法國東南小城，臨地中海)作畫(1903 ～ 1904 年)。對純淨鮮麗色彩的運用方式情有獨鍾，使他成為野獸派的始祖之一。 1905 年時，他和野獸派的畫家們一起在「秋季沙龍」中展出作品。

梵‧唐元(VAN DONGEN,Kees 1877~1968)：
1897 年之後於巴黎定居。其畫作剛開始是受到烏依亞爾及高更的影響。他充滿活力、咄咄逼人和直接了當的表現主義風格，讓他得以在 1905 年秋季沙龍中，和力行「野獸派」精神的夥伴們一起展出作品；同時，他也是直接影響到「橋派」的畫家之一。

烏拉曼克(VLAMINCK,Maurice de 1876~1958)：
是自行車運動選手、音樂家、無政府主義的記者，和德安及馬諦斯是很好的朋友。在貝訶尼姆-尤恩(Bernheim-Jeune)於 1901 年所舉辦的一項「梵谷作品回顧展」中，對繪畫產生了頓悟。他任意地使用均質純粹的色調，創造出一種挑釁的風格，使得他不但在 1905 年時成為實踐野獸派技法最透徹的畫家；也不可否認地，成為較沒有創意的改革者。事實上，烏拉曼克在 1910 年之後，便沈浸在幾乎是一成不變的「野獸派」風格之中。

野獸派之王：馬諦斯

　　杜居(Georges Duthuit)——藝術史學家，也是馬諦斯的女婿——曾經說過，如果沒有他岳父身上所具備的那種真正屬於野獸派的靈魂，則所有「野獸派畫家」將無法集聚一堂。馬諦斯的作品始終維持在一個較高的水準之上，並且在長達半世紀的歲月中，一直遵循著野獸主義的理念。而一般野獸派畫家，頂多兩年，就無法再維持自己的信念。馬諦斯最有名的作品之一　《戴帽子的婦人》(圖 6)，曾是 1905 年「秋季沙龍」展的議論焦點。色彩的光芒，展現在這幅藝術家渴望以狂烈景緻取代傳統畫面的理念中。那頂大帽子的色彩表現方式，曾引起人們的訕笑。馬諦斯曾到伊士坦堡去尋找新的色彩表現靈感，而這幅作品，便讓那些熟悉埃及藝術的人士，嘖嘖稱奇。

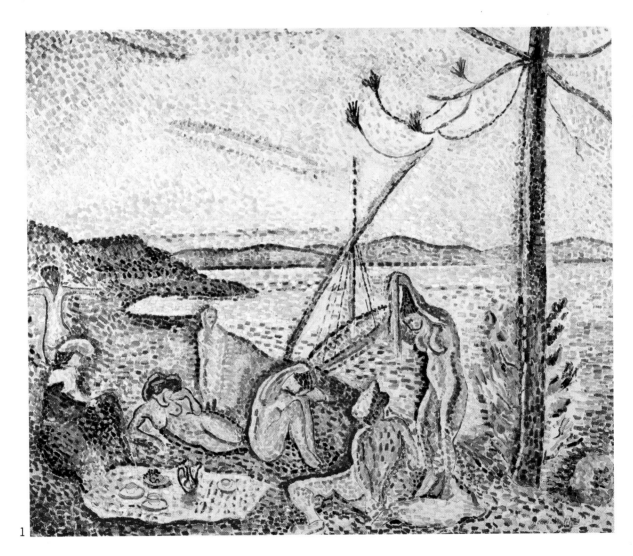

1
1.馬諦斯
　奢侈、寧靜及閒情逸樂(*Luxe, calme et volupte*),1904 年
　油畫，98.3 × 118.5 公分
　巴黎，國立現代美術館

　　馬諦斯對於這幅忠實遵循著希涅克的點描原則，且被希涅克本人熱切崇拜而買下的畫，所做出的評論是：「這是一幅用彩虹純色畫成的作品。」他又說：「所有這個畫派產生的作品，都呈現出同樣的效果：一些粉紅色、藍色、一些綠色，再加上很有限的色調。我在這套作畫系統中感覺並不是很自在。」此外，他在稍後也對這幅畫所採用的點描信念予以否定，但不是要否定傳統風景題材，以及後來他經常使用的表現手法，特別是有名的《生之喜悅》〔*La Joie de virve*,巴恩斯基金會(Fondation Barnes)收藏〕。

2. 馬諦斯
　點心（又稱《聖特洛佩的海灣》）（*Le gouter*《 *Golfe de Saint-Tropez* 》),1904 年
　油畫，65 × 50.5 公分
　德國，杜塞爾多夫，北萊因．西發里亞州立美術館

　　馬諦斯因作品《希涅克的草地》（*Terrasse de Signac*)受到希涅克評論很大的影響，他的太太為了
要讓他心情輕鬆一些，便帶他去散心，而《點心》即因此而產生。這是一幅在永遠放棄以希涅克為首的
新印象派之前，對此畫派所表現出的高度忠誠畫作。

3

3.馬諦斯
　　柯里塢的海岸(*Marine La Moulade, Collioure*),1905 年夏
　　油彩，畫紙，26.1 × 33.7 公分
　　舊金山美術館

　　德安被柯里塢的光線所吸引，而馬諦斯卻擅長於抓住這光線：他不是用景
觀色彩，而是在使用氣氛，來展現跳動不定的感覺。

4.馬諦斯
　柯里塢的風景(*Paysage de Collioure*,屬於「歡樂人生」系列),1905 年夏
　油畫， 46 × 55 公分
　丹麥，哥本哈根，國立美術館

　　這幅大膽的作品，像是替不久後在《生之喜悅》(*La joie de vivre*)中嬉
戲的人物所下的定義。不過，更重要的是，這是一個激盪所有色彩的極佳嘗
試。馬諦斯稍後也說：「當我們認為需要激奮起所有的顏色，一個也不想遺漏
時，野獸派是最佳的選擇。」

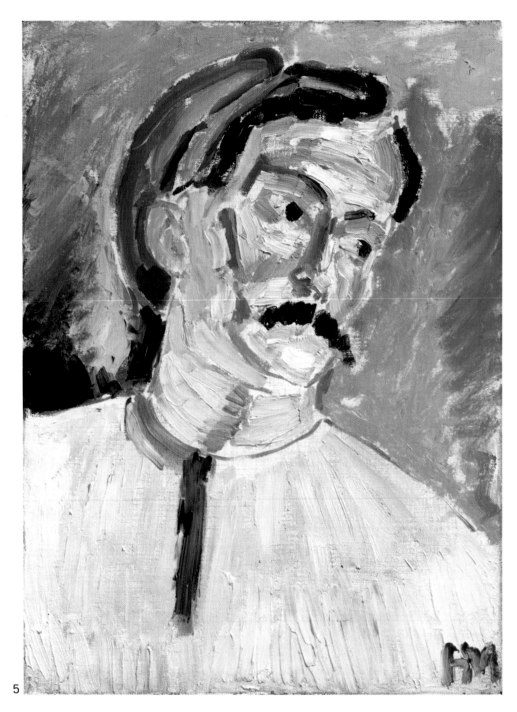

5

5．馬諦斯
　德安的畫像（*Portrait d'Andre Derain*），1905 年夏天於柯里塢
　油畫，38 × 28 公分
　倫敦，泰德藝廊

　　馬諦斯運用非常顯著的「野獸派」風格，爲他的朋友德安畫肖像。尤其在畫那頂紅色軟帽時，更讓「野獸派」風格表露無遺。而德安也不忘向馬諦斯回禮（圖 24）。

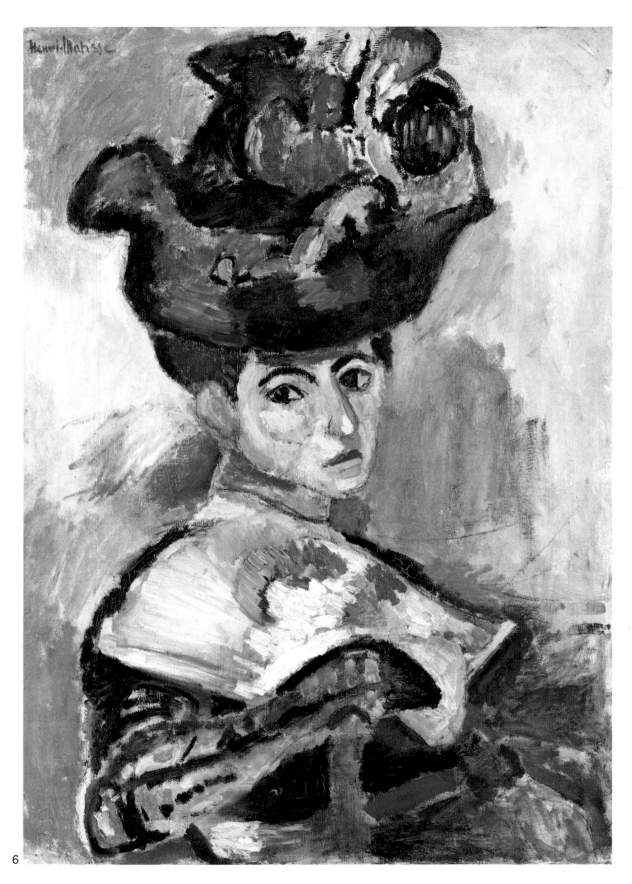

6

6 . 馬諦斯
戴帽的婦人(*La femme au chapeau*),1905 年秋
油畫,81 × 65 公分
舊金山現代藝術博物館

　　對於這張馬諦斯夫人的肖像,史坦(Leo Stein)說:「這是我意料之外所等到的傑作。」莎拉·史坦
(Sarah Stein)也說:「傑德(Gertrude)和史坦皆愛上了《戴帽的婦人》,我還記得所有的人都在她面前
停了下來。那些年輕的畫家捧腹大笑。」她還說:馬諦斯夫人為這幅畫特地穿黑衣服、戴黑帽,還靠著
一面白色的牆站立。」

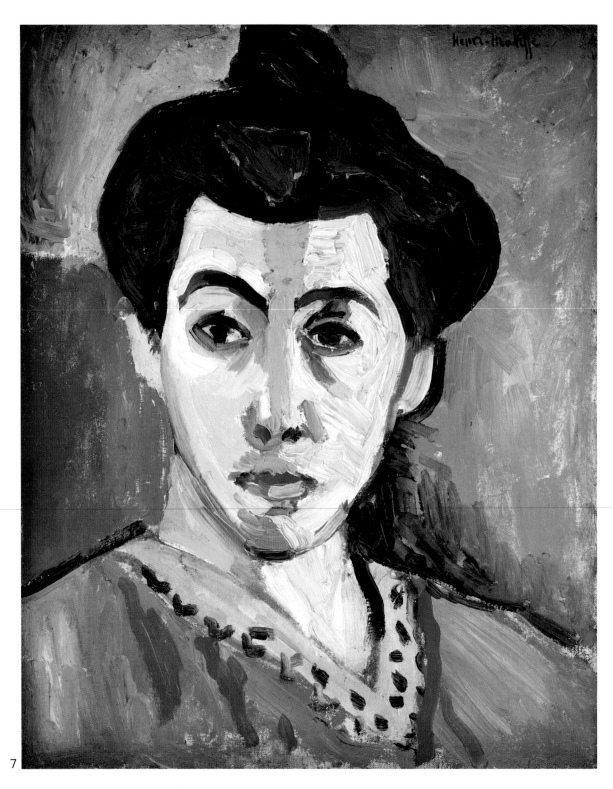

7

7.馬諦斯
　綠光下的馬蒂斯夫人(*Madame Matisse à la raie verte*),1905 年
　油畫，42.5 × 32.5 公分
　丹麥，哥本哈根，國立美術館

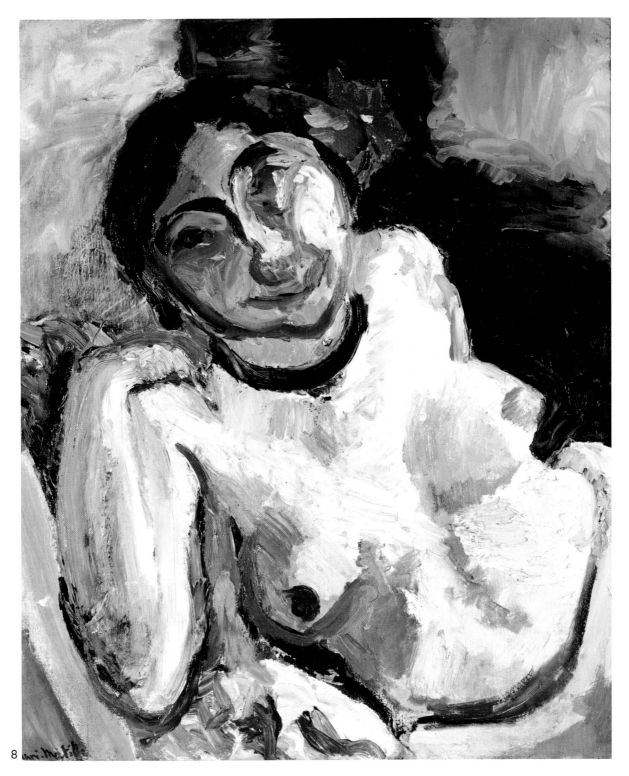

8.馬諦斯
　　茨岡女人〔*La Gitane*，又名《女人胸像》(*Buste de femme*)〕, 1906 年初
　　油畫，55 × 46.5 公分
　　聖特洛佩，安儂西亞德美術館

　　　從這個在蔓金畫室完成的作品中可察覺到，馬諦斯意欲重拾「裸體」的繪畫題材來向他的好友「致意」。事實上在 1903 年時，蔓金完成了最早期的野獸派作品之一：《畫室的裸體》。而這兩幅作品都以極端的強度來處理造型與色彩。

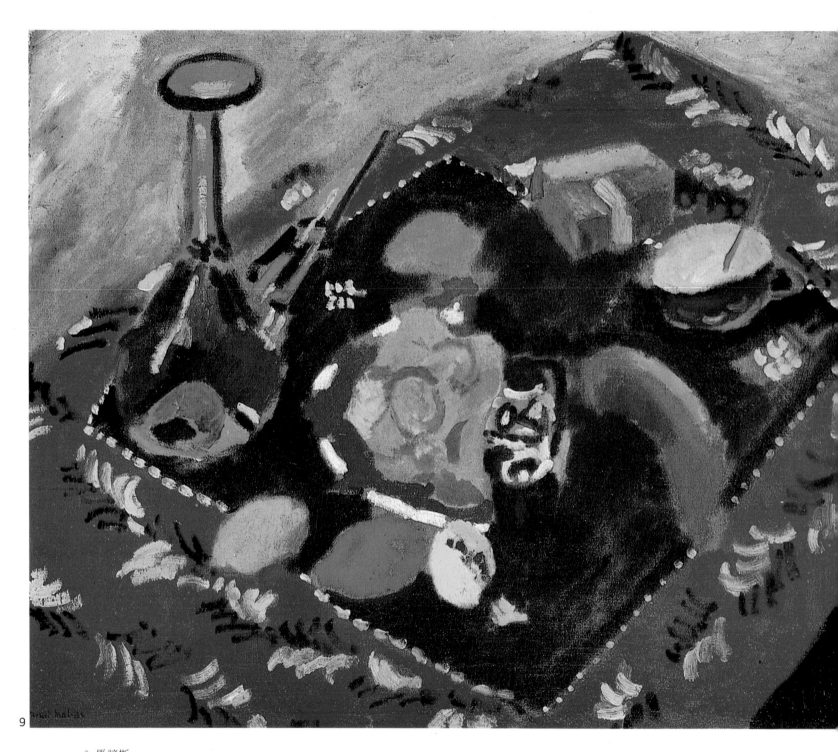

9

9. 馬諦斯
　　在紅黑交接地毯上的碗盤和水果，1906 年夏天於柯里塢
　　油畫
　　俄國，聖彼得堡，俄米塔希博物館

10.馬諦斯
　　紅色的地毯(*Les tapis rouges*)，1906 年夏天於柯里塢
　　油畫，88 × 90 公分
　　法國，格勒諾博美術館

　　在前一年的春天，馬諦斯從阿爾及利亞的比斯克拉(Biskra)帶回了許多不同的物品和東方的
布匹。他曾經特地在一些作品中畫上這些東西，但並不是純粹爲了要「畫」它們：因爲它們對馬
諦斯而言，只是從一個「概括影像」中得到靈感的作品之標記。在《在紅黑交接地毯上的碗盤和
水果》中，可發現畫中的物品都被壓扁，而且桌子的立體感也被一種以強烈紅色構成的菱形地毯
所隱藏。相反地，在《紅色的地毯》中，這一條相同的地毯變成了牆壁的裝飾品。這幅畫是馬諦
斯最滿意的作品：亮麗的和諧中摻雜了豐富的處理方式（斑點、平塗打底、點畫法、透明感和細
粒感），而這中間也加進了黑色及褐色。

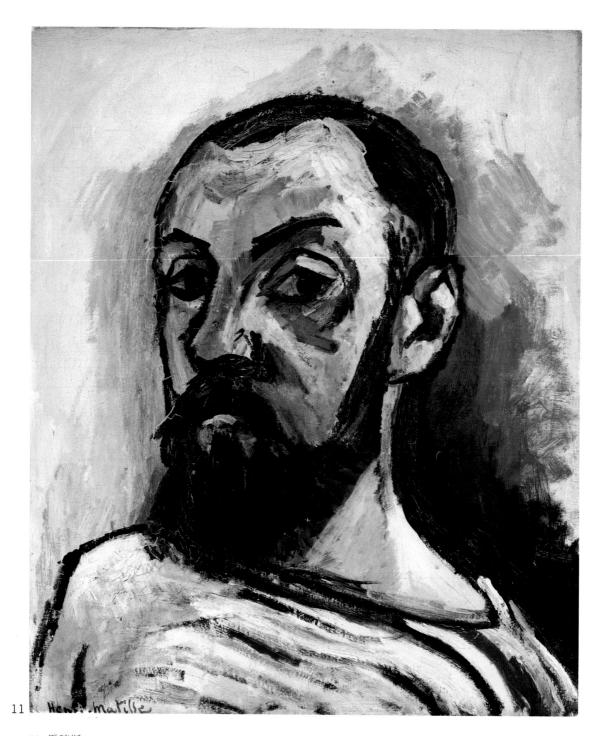

11

11.馬諦斯
　　自畫像(*Autoportrait*)，1906 年夏天於柯里塢
　　油畫，55 × 46 公分
　　哥本哈根，國立美術館

　　馬諦斯在這幅自畫像中，使用了曾經在《綠光下的馬諦斯夫人》運用過的大膽技巧：他以綠色的大塊斑點，分割一個已變成反自然主義的網狀色彩，及強烈和明顯的格子所形成之面孔。

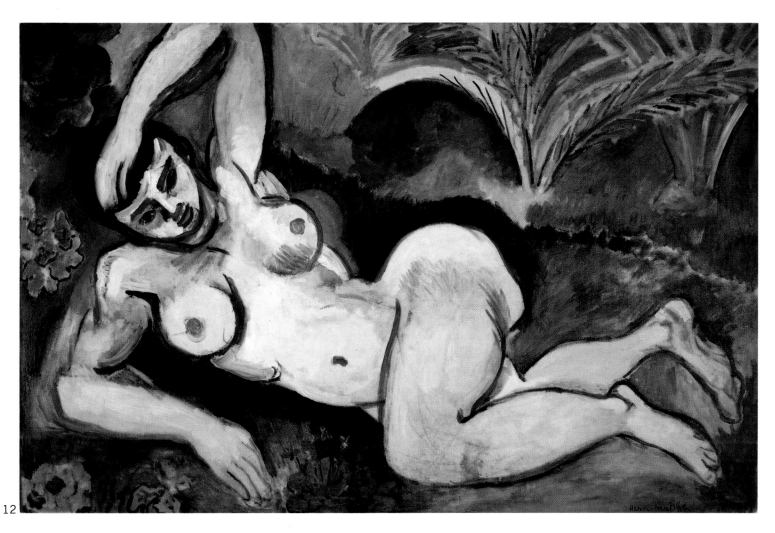

12

12.馬諦斯
　　藍色的裸女：憶比斯克拉(*Nu bleu:souvenir de Biskra*)，1907年初於柯里塢
　　油畫，92 × 140.公分
　　美國，巴爾的摩美術館

　　這幅畫在色調上屬於野獸派。但由於馬蒂斯運用了藍色及紅色，使得這位令人驚嘆的非洲女
人，身上各部位所展現的單純化及不協調，已經可探察出一些立體派型態的端霓了。畢卡索在不
久之後以《躺著的裸體》(*Nu couché*)重新詮釋這個題材。另外在布拉克的《魁梧的裸體浴女》
(*Grand nu*)中，也可看出他從馬諦斯這幅作品得到相當的靈感。雖然馬諦斯從來不以立體派畫家
自居，但是他仍舊對此派畫家有著相當的影響力。

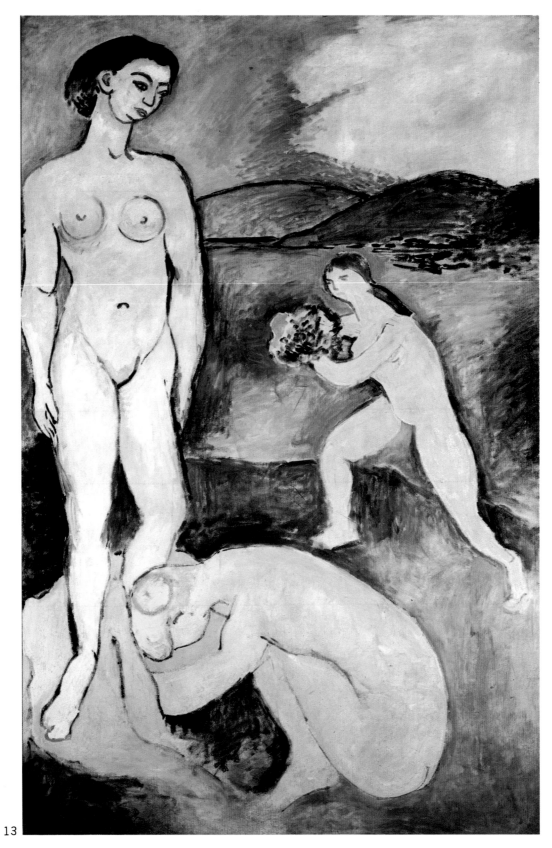

13

13.馬諦斯
　　奢侈 I(*Le Luxe I*)，1907 年冬於柯里塢
　　油畫，210 × 237 公分
　　巴黎，龐畢度國立現代藝術館

　　馬諦斯曾強調這幅畫是一張「草圖」，但此語並不能減緩如「平庸的著色法」或「無明確表現的色彩波動」等詆毀的評論。這幅屬於《奢侈、寧靜及閒情逸樂》（圖 1）中一部份的巨大局部圖，是由印象式的色彩快速繪成，並以圖案本身的明亮和簡化所產生的對比來表現。

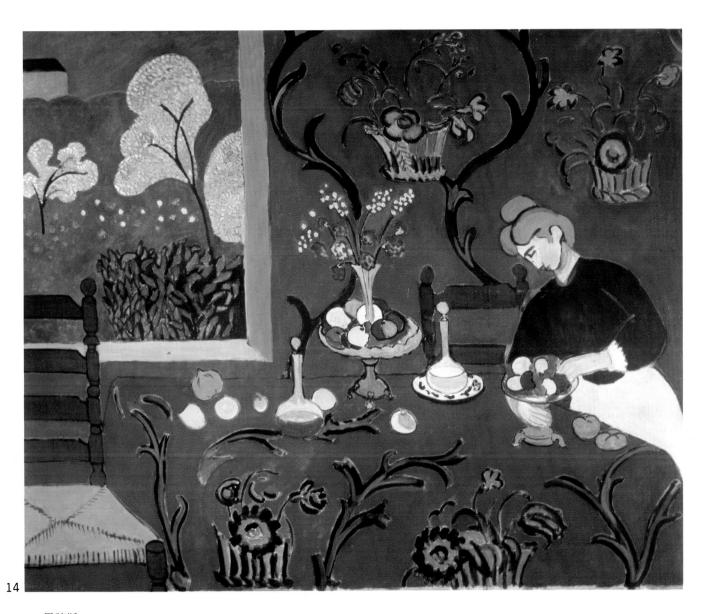

14

14.馬諦斯
紅色餐桌〔*La desserte rouge*，又名《紅色的和諧》(*Harmonie rouge*)〕，1908 年
油畫，180 × 220 公分
聖彼得堡，俄米塔希博物館

　　這裏，馬諦斯毫不猶豫地放棄所有遠近透視法的效果，而且選擇飽和的方式來表現色
彩──在這幅畫裡是運用紅色──不過，在創作此畫的初期，他最先使用的是藍色。

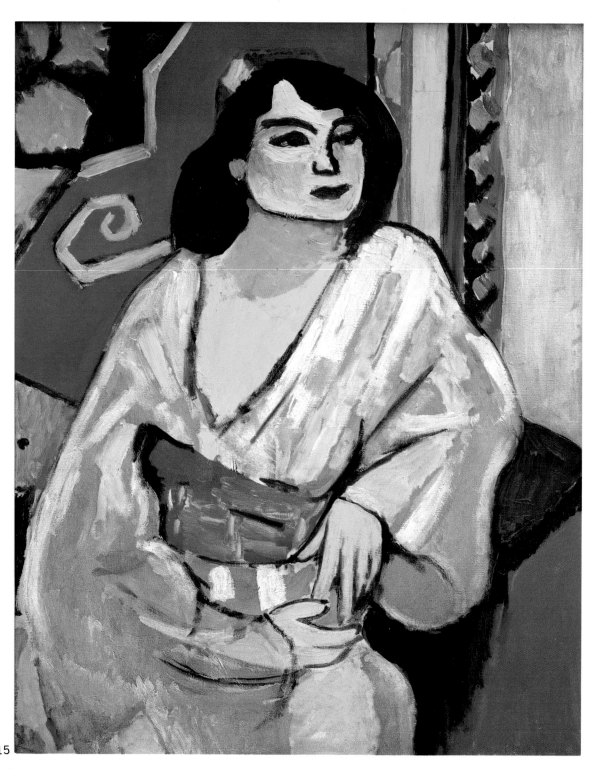

15

15. 馬諦斯
 阿爾及利亞女人(*L'Algérienne*)，1909 年春
 油畫，81 × 65 公分
 巴黎，龐畢度國立現代藝術館

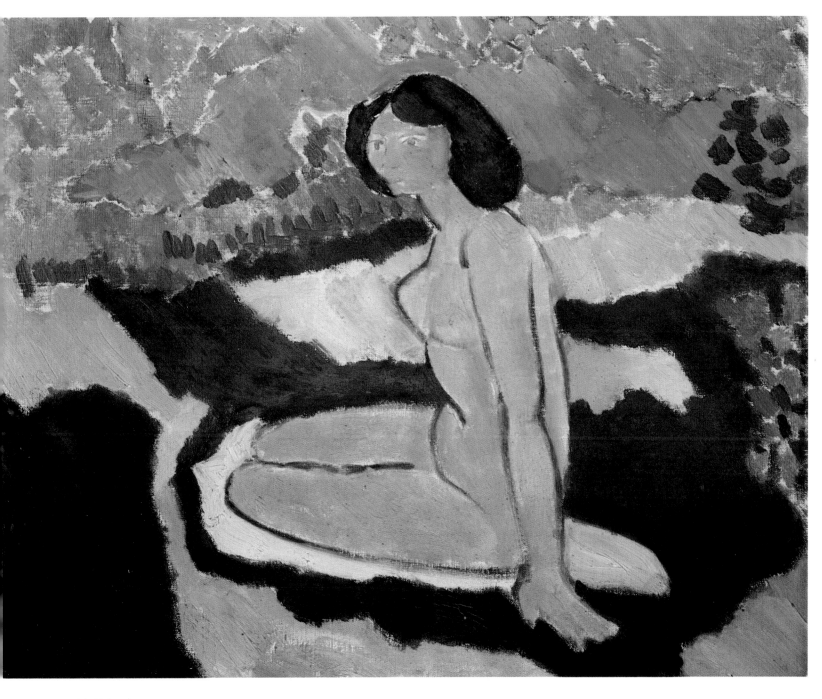

16.馬諦斯
　　粉紅色的裸體(*Nu rose*)，1909 年夏
　　油畫，33.4 × 40.9 公分
　　法國，格勒諾博美術館

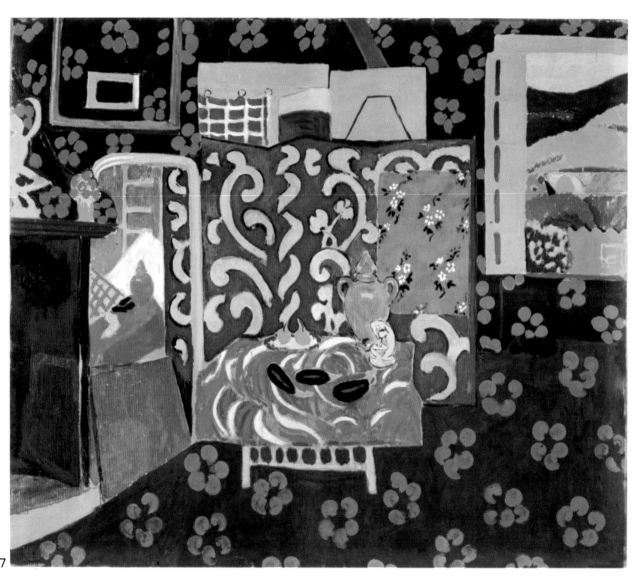

17

17.馬諦斯
　　有茄子的室內(*Intérieur aux aubergines*)，1911 年 9 月
　　在畫布上顏料和技術的混合，210 × 245 公分
　　法國，格勒諾博美術館

　　在 1914 年以前，馬諦斯為了讓大眾了解他的美學觀點，同時也為了讓觀眾不要因自己
排斥傳統的透視法，而太過於專注他那些異常強烈的色彩，於是頻繁地發表文章，大加詮
釋（像是在這幅作品及前兩幅都是很好的例子）。

18

18.馬諦斯
　　摩洛哥花園的長春花(*Les pervenches, jardin marocain*)，1912 年 3、4 月間
　　油彩，炭筆，鉛筆，畫布，116.8 × 82.5 公分
　　紐約，現代藝術博物館

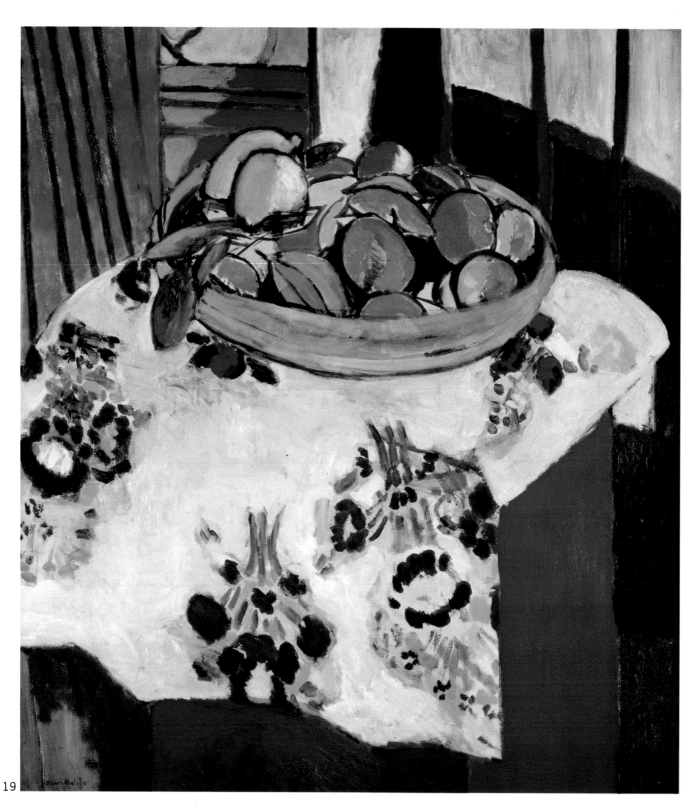

19

19.馬諦斯
橘子的靜物寫生(*Nature morte aux oranges*)，1913 年
油畫，94 × 83 公分
巴黎，畢卡索美術館

　　在《摩洛哥花園的長春花》中，稀釋過的油彩和炭筆、鉛筆的運用連接在一起。而在《橘子的靜物寫生》中，垂直的構圖透露出與塞尚的《蘋果與橘子》(*Pommes et oranges*)中相似的表現方法。此外，馬諦斯也用相同的膽識來運用顏色，尤其是作品中的紅色。

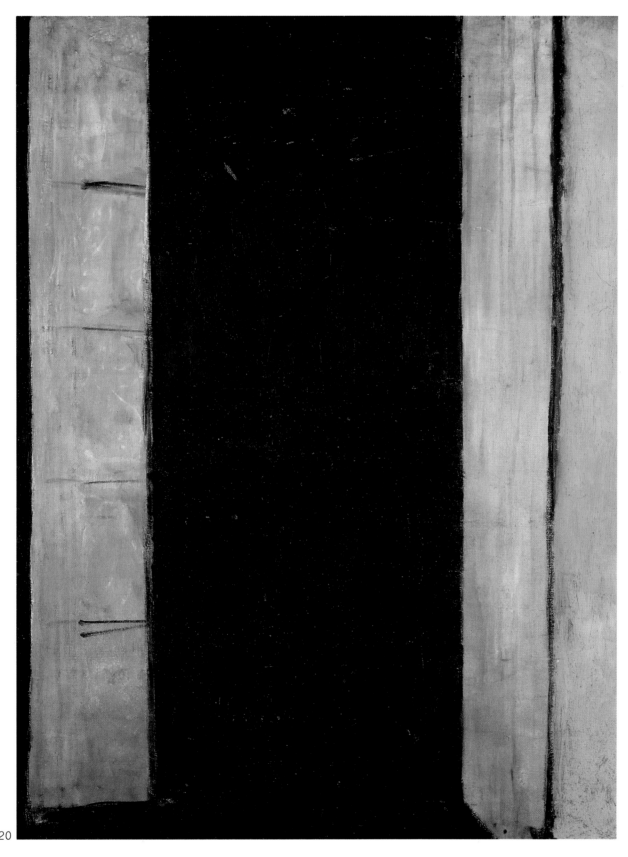

20

20.馬諦斯
　　柯里塢的法國窗户(*Porte-fenêtre à Collioure*)，1914 年 9~10 月
　　油畫，116.5 × 89 公分
　　巴黎，龐畢度國立現代藝術館

　　1905 年夏天，在柯里塢擷獲的強烈色彩於瞬間消失，因爲戰爭來臨了！這扇窗户面向一大片
的黑色，代表了畫家本身對未來的焦慮與不安。屬於野獸派的時期已經結束，可是馬諦斯將是唯
一在一生的繪畫事業中，始終保持原有信念的野獸派畫家。

「野蠻」的純色調

　　一般大眾對於野獸派畫家濫用純色的情況，都予以譴責。但撇開烏拉曼克有意以偏激的方式作畫不談，那些誹謗者口中的「野蠻」顏色，也確實是表現生命最直接、最好的方式(參見圖 32)。德安《穿襯衣的女人》(圖 28)顯示了非常衝動的氣質，另外《落日》(圖 25)也是嚴峻風格中的佼佼者。德安於 1905 年夏天在柯里塢停留期間，成功地將這種衝動的氣質和作畫的成熟度結合(圖 22、23)。他運用多層次的灰色來表現港口的強烈光線，以緩和那些純色。到了野獸派的全盛期，德安已成功地掌握住不表現光線的技巧，那是他觀察蒙菲(Daniel de Monfreid)收藏的高更作品而獲得的成果。瓦爾塔(圖 21)、蔓金(圖 33)和梵·唐元(圖 34)從未像他如此地成功。

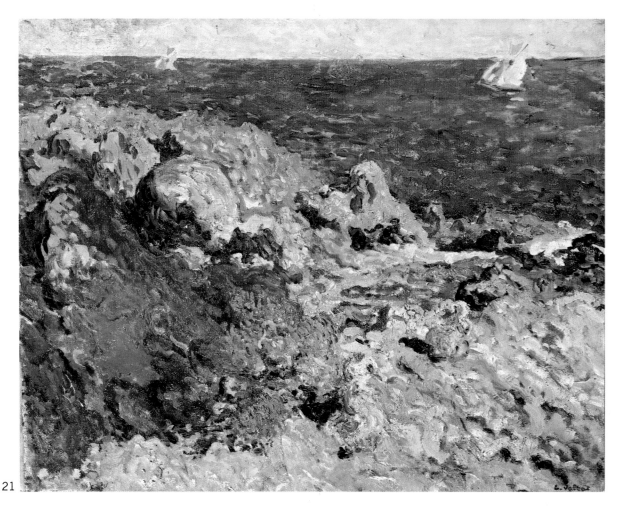

21.瓦爾塔
　　昂泰瓦的紅色岩石(*Les roches rouges à Antheor*)，1901 年
　　油畫，65.5 × 81.2 公分
　　巴森松，美術考古博物館

　　瓦爾塔是最早使用純粹及明亮色調的畫家之一，尤其這幅作品中的藍海，就像是預見到野獸主義的一項見證(1905 年後，他便加入了野獸派畫家的行列)。

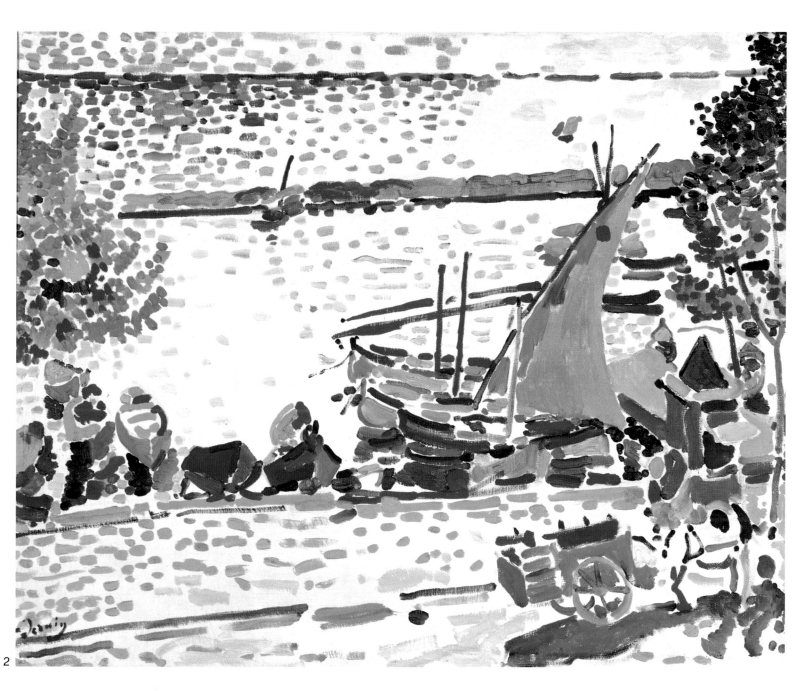

2

22.德安
　　柯里塢港和那匹白馬(*Port de Collioure, le cheval blanc*)，1905 年
　　油畫，72 × 91 公分
　　法國，特魯瓦，現代美術館

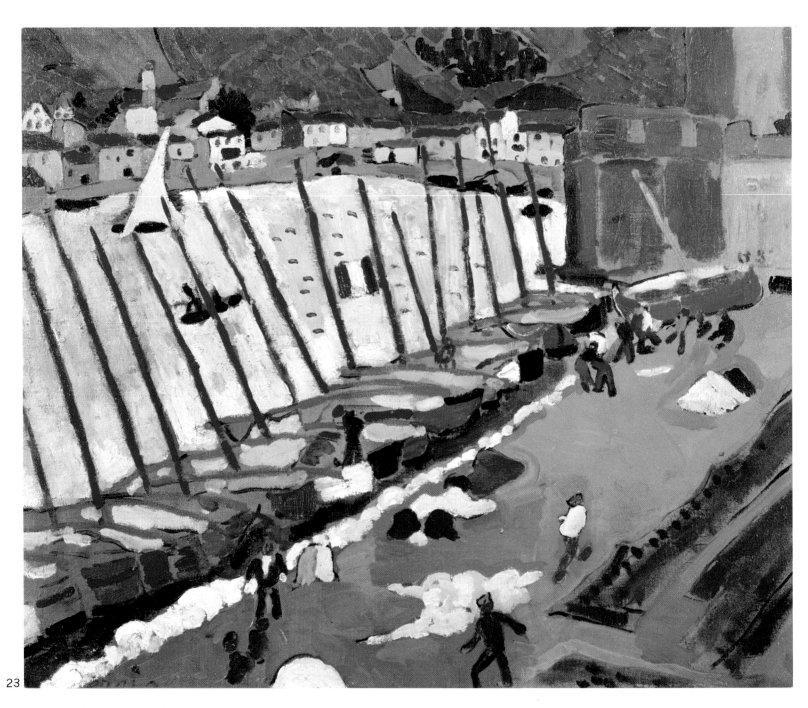

23.德安

柯里塢港(*Le port de Collioure*),1905 年

油畫,60 × 73 公分

巴黎,龐畢度國立現代藝術館

　　德安和馬諦斯相識於 1899 年,兩人的友誼關係在一起度過 1905 年的夏天之後,
變得更加密切。雷馬利說:「是在柯里塢孕育了野獸主義,也是在此地產生了炫人、
全新和將在下屆『秋季沙龍』展中讓人爭論的聖特洛佩(Saint-Tropez,為法國東南海
岸都市)新印象派。」這可以從港口的顏色及光線的強度獲得驗證。德安被馬諦斯的才
華所深深吸引,在給烏拉曼克的信中,他說「這是一個比我想像中還要有才華的
人」。

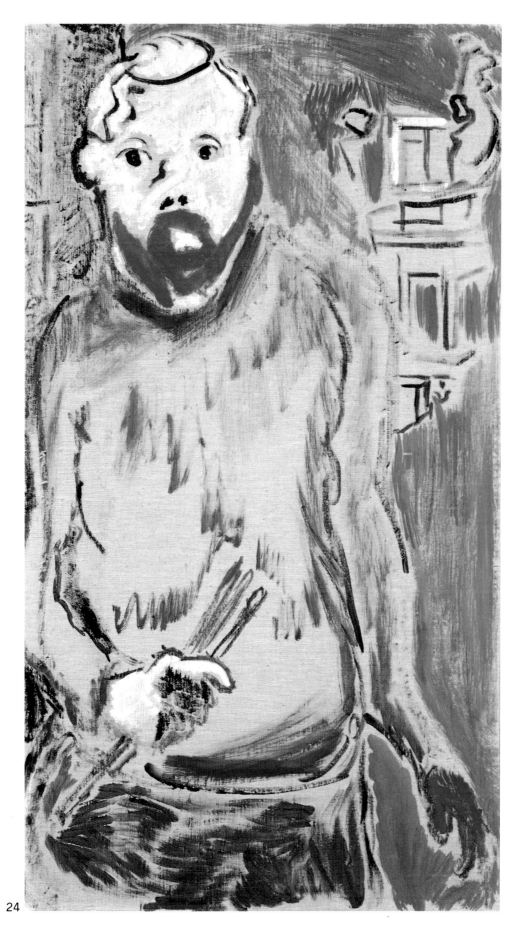

24

24.德安
　　馬諦斯的肖像(*Portrait d'Henri Matisse*)，1905 年
　　油畫，93 × 52 公分
　　法國，尼斯，馬諦斯紀念館

　　由梵谷的介紹中可得知，他從古代日本繪畫大師身上獲得許多靈感，而德安與
馬諦斯在 1905 年，也用一種屬於野獸派特有的風格，相互爲彼此畫肖像。

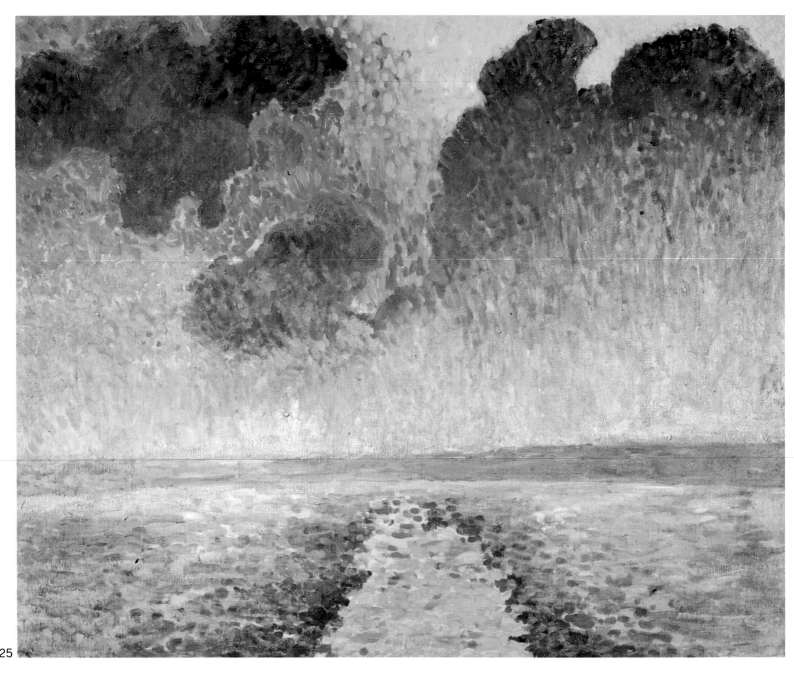

25.德安
 落日〔*Effects de soleil sur l'eau（Reflects sur l'eau）*〕，1905～06 年
 油彩，畫布，81 × 100 公分
 聖特洛佩，阿儂西德美術館

　　德安許多成功的野獸派作品，應歸功於向希涅克借鏡的點描法。在客居倫敦期間，他運用巧
妙的和諧與對立方式，詮釋了屬於泰納(Turner)式微的抒情〔比莫內那幅有名的《印象》
(*Impression*) 與《日出》(*soleil levant*) 更爲透徹〕。

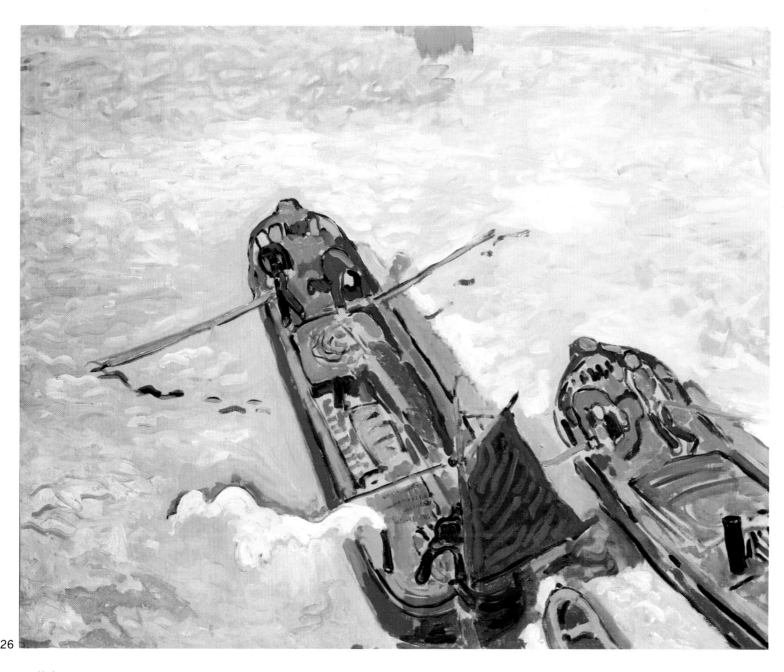

26.德安
　　兩隻小船(*Les deux péniches*)，1906 年
　　油畫，80 × 97.5 公分
　　巴黎，龐畢度國立現代藝術館

　　無疑地，這幅畫的主題靈感，是來自於梵谷在 1888 年完
成的《兩隻小船》，他同樣採取俯視的方法來處理構圖。然而
在德安的作品中，所有屬於梵谷細心描繪的人、物，皆分解成
純粹是表現主義或裝飾性的記號。就是這種視覺組織的差異，
區分了這兩幅作品。

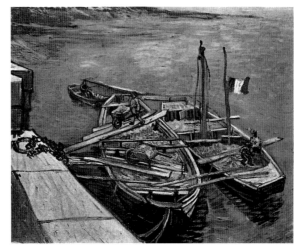

梵谷
停泊的船(*Bateaux amarrés*)，1888 年
油畫，55 × 66 公分
瑞士，伯爾尼，雅格利-哈恩路色收藏

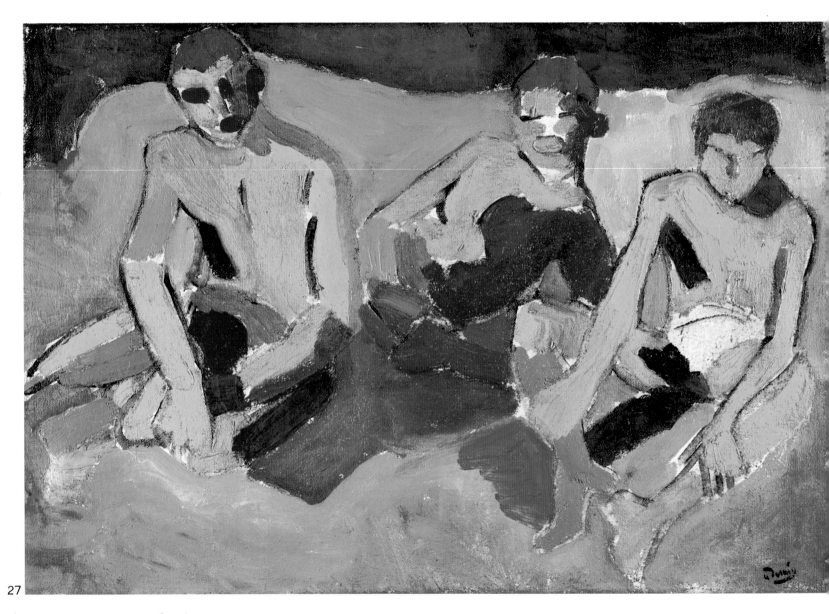

27.德安
 三個坐在草地上的人物(*Trois personnages assis sur l'herbe*),1906 年
 油畫,98 × 55 公分
 巴黎,龐畢度國立現代藝術館

　　雖然這幅作品中的三個人被安置在同一空間裡,但因為它的背景沒有景深,而具有相當的代
表性。就像馬諦斯一樣,德安雖不屬於立體派,但是對立體派的形成,卻有不小的影響。

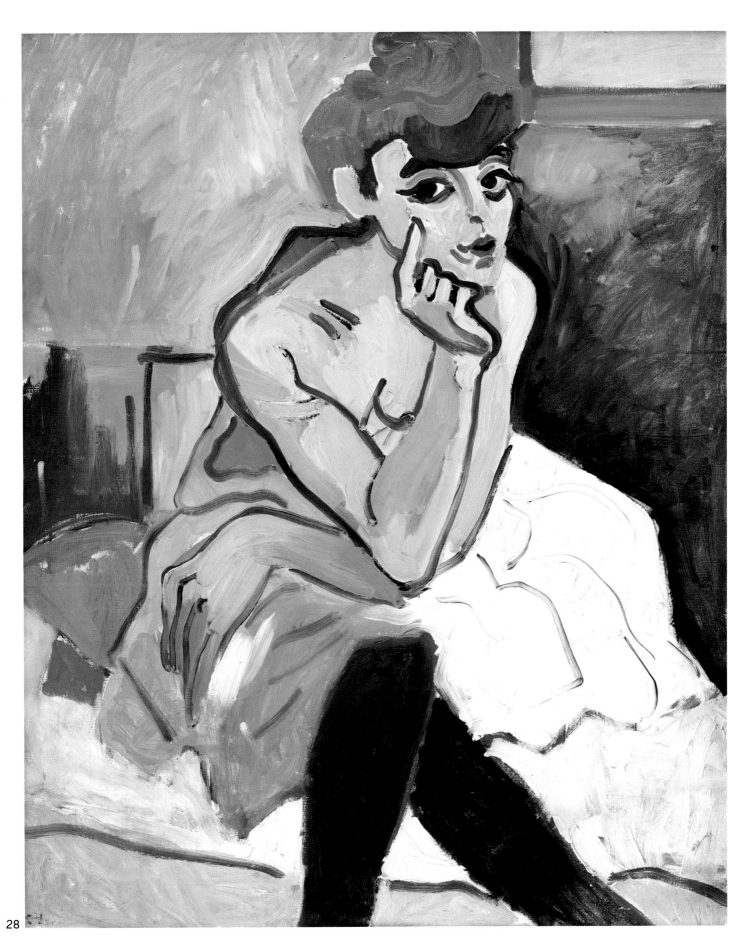

28.德安
　　穿襯衣的女人(*La femme en chemise*)，1906 年
　　油畫，80 × 100 公分
　　哥本哈根，國立美術館

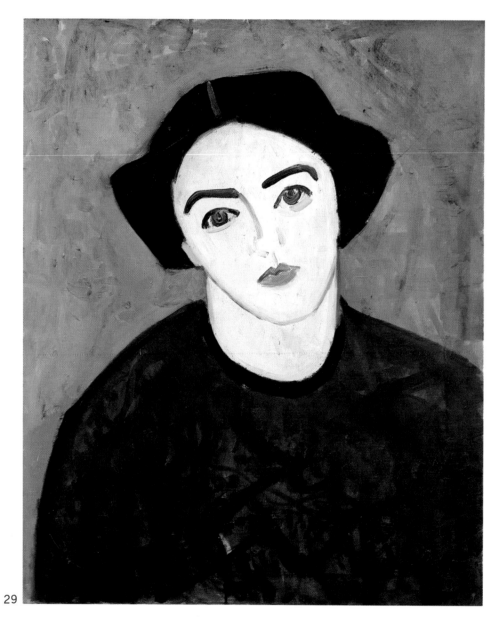

29

29.德安
　　穿綠洋裝的愛麗絲(*Alice à la robe verte*)，1907 年
　　油畫，73 × 60 公分
　　紐約，現代美術館

　　德安往往會用一種衝動的方式來完成他的作品。而此舉有時會把原來的野獸
派導向表現主義。像《穿襪衣的女人》中，德安利用女人極富挑逗性的臉孔、大
大的眼睛以及深藍色的絲襪等表現方式，正如烏拉曼克在同一時期用同樣構圖完
成的《拉‧模爾的舞女》(p.5,圖 b)一樣，兩幅畫的風格皆近似梵‧唐元。

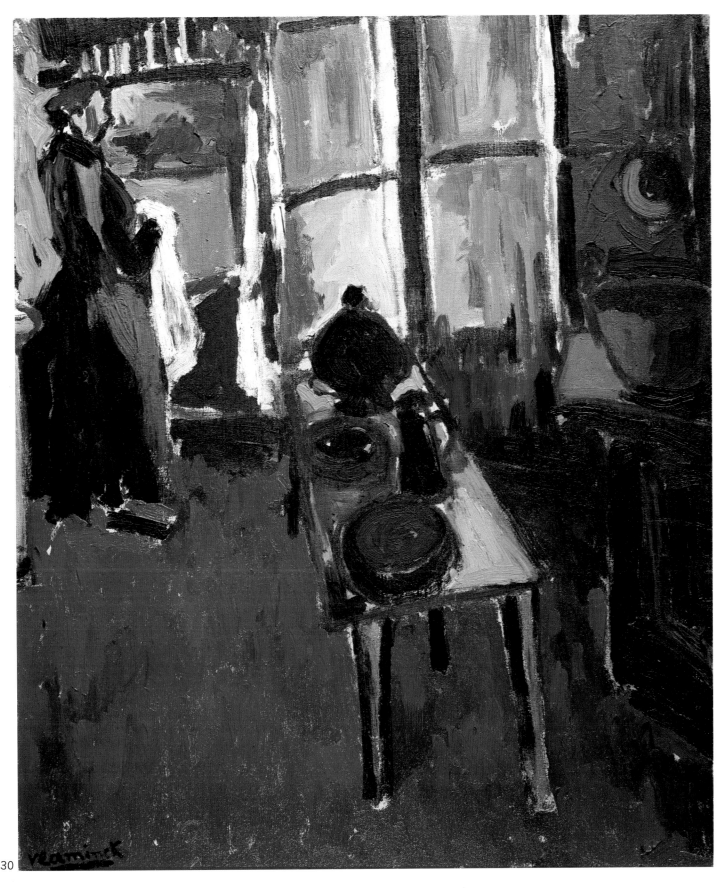

30.烏拉曼克
　　廚房裏面(*Intérieur de cuisine*)，1904 年
　　油畫，55 × 56 公分
　　巴黎，龐畢度國立現代藝術館

　　在 1900 年與德安結識後，烏拉曼克才決定往這種自創的畫派前進。他和德安在俠島共用一間
畫室。從他出道以來，就表現出一種驚人的活力：他喜歡直接從顏料管中擠出顏料，以不加修飾
的手法任意揮灑，使強而有力的線條融合在三種主要顏色（紅、黃、藍）所組成的色彩節奏裏。

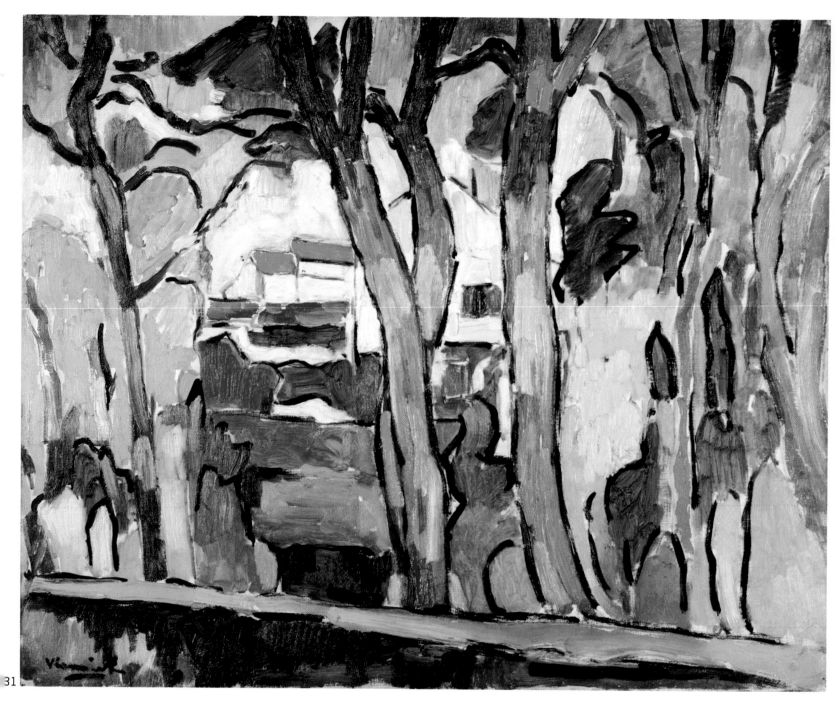

31. 烏拉曼克

　　紅色樹林(*Les arbres rouges*)，1906 年

　　油畫，65 × 81 公分

　　巴黎，龐畢度國立現代藝術館

　　由於強調型態組織的力量和精確性(而不是色彩)，使得這幅風景畫成為烏拉曼克最成功的作品之一。此畫中的主體被放在近處，排列規則，低處矮牆依靠著紅、黃色樹幹，有秩序地分成好幾個部份。

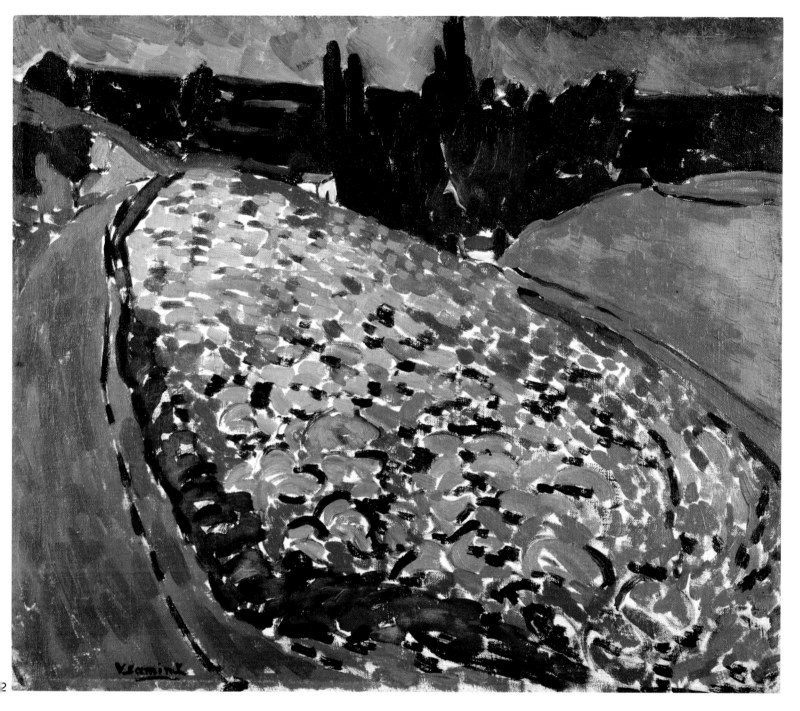

32.烏拉曼克

　　山丘一景(*Les coteaux de Rueil*)，1906 年
　　油畫，46 × 56 公分
　　巴黎，奧塞美術館

　　烏拉曼克是個性上最像野獸派的畫家，但從未跟隨同儕們一起去法國南部。他在俠島擁有自己的畫室，也在那裡完成一幅幅熱烈激昂的風景畫。這幅《山丘一景》，就如在 1904 年完成的《俠島的花園》(*Les Jardins à Chatou*)一樣，烏拉曼克堅守著強而有力的畫風：「我想把在美術學校的獎牌和鋁框一起燒掉，我想用畫筆，不加思考地把自己感情表達出來……只要色彩是屬於我的，就算畫是別人的，那又有什麼關係。」

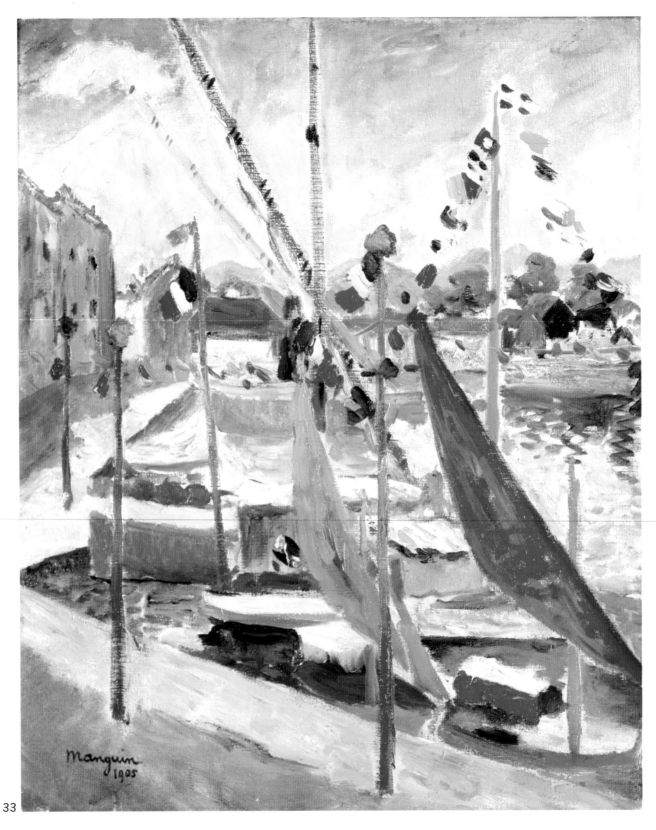

33

33.蔓金
七月十四日在聖特洛佩港(*14 juillet à Saint-Tropez*),1905 年
油畫,61 × 50 公分
私人收藏

　　和希涅克一樣,蔓金選擇了聖特洛佩為工作的地方。他在靠近港口的地方設立了在一般前衛
畫家心目中很有名的畫室:「吾斯達列」(L'oustalet)。在此地完成的作品透露出一種喜悅的心
情。尤其這幅《七月十四日在聖特洛佩港》,掛在船桅上的小旗子和油燈,更是讓緊靠著的小海
灣變成了一個亮眼的節慶大廳。

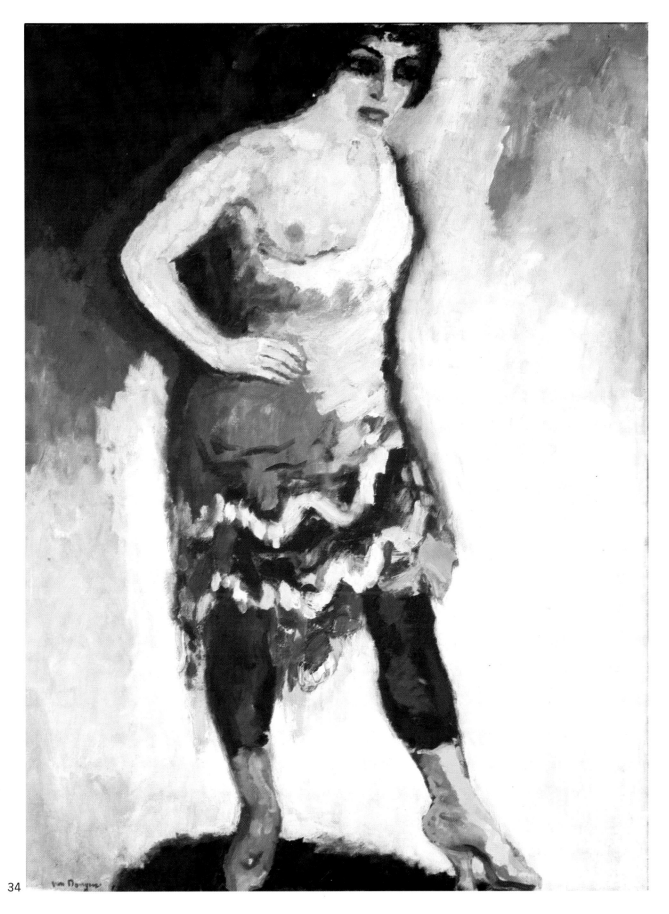

34

34.梵・唐元

弗利・貝爾傑爾歌舞院的舞女妮妮

〔*Saltimbanque au sein nu* (*Nini danseuse aux Folies-Bergère*)〕，1907～1908 年

油畫，130 × 97 公分

巴黎，龐畢度國立現代藝術館

　　就在這即將進場的空曠地方，後台的燈光將站著、微裸的妮妮，和其身上的滾邊衣裳，照得非常明亮。整體構圖很簡單，由黑色的線條繪出輪廓。這種將色彩注意力轉移至黑色的現象，以及刻意突顯人物上妝過度的手法，對重視純色的潮流提出了反對的觀點，成為梵•唐元獨特的野獸派風格。

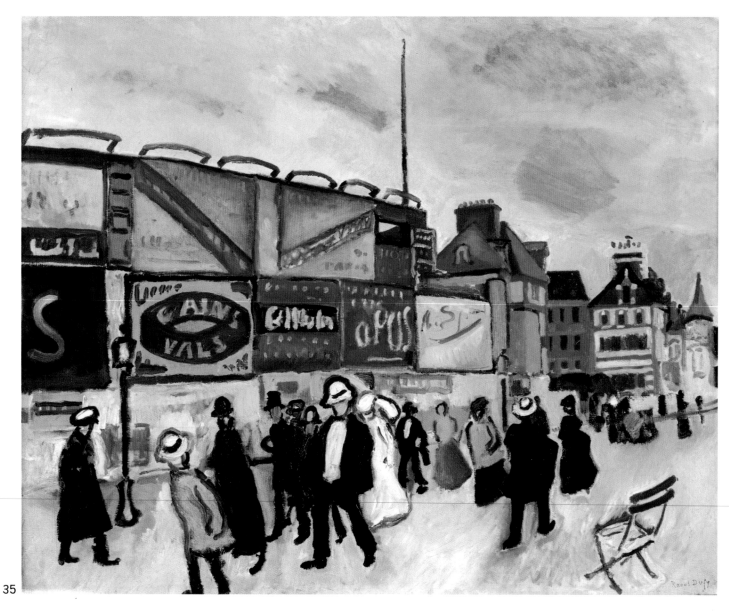

溫和的野獸主義

　　因為性格的關係，一些像杜菲、馬克也、佛雷斯，尤其是布拉克等有
名的畫家，只能不自主地去經歷野獸派的潮流。像《穿粉紅色衣服的女
士》(圖 37)，就透露出杜菲其實是一位線條畫家；而《費貢的海灘》(圖
39)，也證明了馬克也對於情境氣氛的喜好；此外，《詩人費南‧佛勒瑞畫
像》(圖 49)，則是佛雷斯遵行塞尚繪畫風格的代表作。至於布拉克，他從
未有過表現主義的作品，即使有，在那一段非常短的時期中，他依舊是深
受馬諦斯和德安風格的影響(圖 46 即為代表)。這些人在重新選擇個人畫風
的路徑以前，都有過一段浸淫在野獸派思想的過渡期。

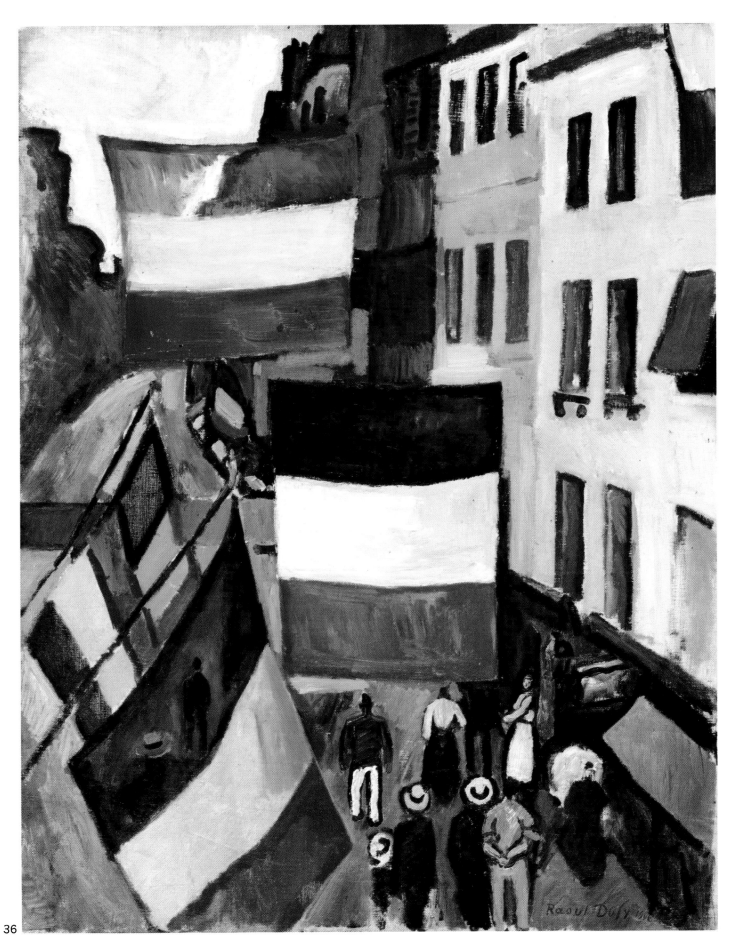

36.杜菲
　　旗幟滿天的街道(*La rue pavoisée*)，1906 年
　　油畫，81 × 65 公分
　　巴黎，龐畢度國立現代藝術館

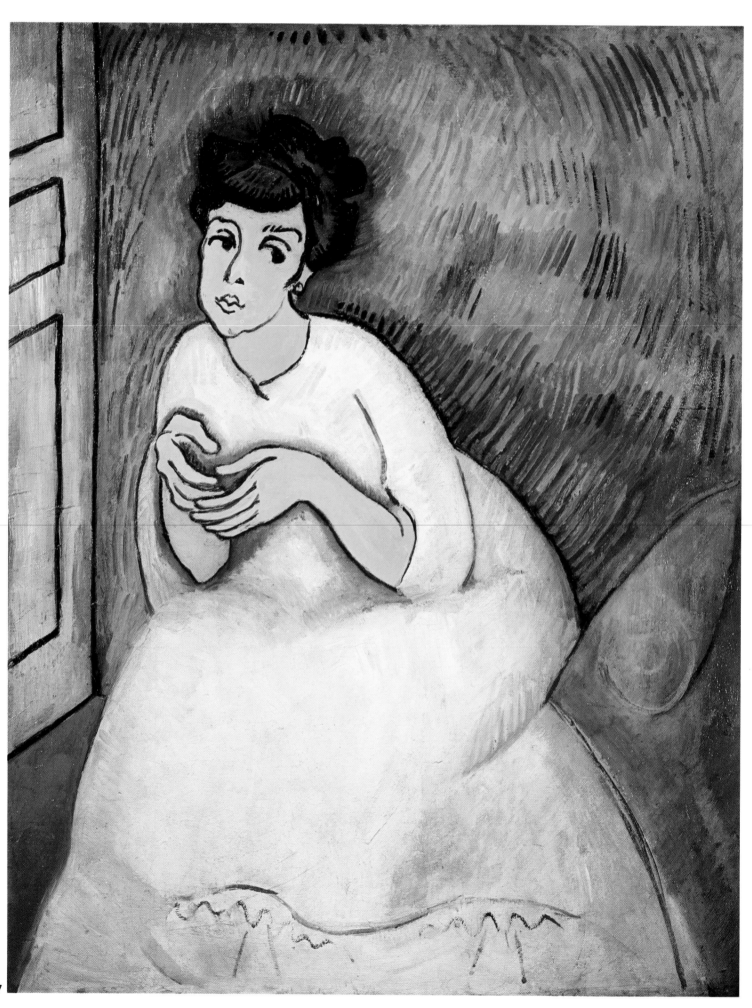

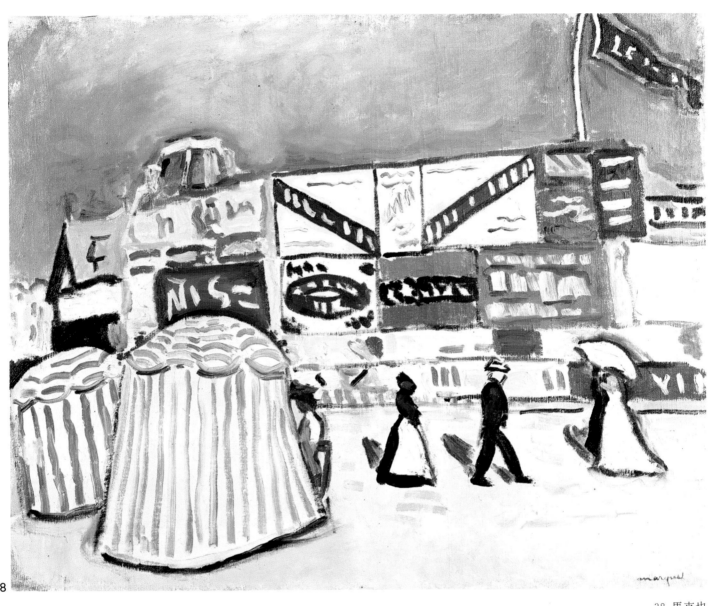

38.馬克也
楚維爾的廣告看板(*Affiches à Trouville*)，1906 年
油畫，65 × 81 公分
紐約，現代美術館

37.杜菲
穿粉紅色衣服的女士(*La dame en rose*)，1908 年
油畫，81 × 65 公分
巴黎，龐畢度國立現代藝術館

　　深受與馬諦斯結識的影響，杜菲和一些在阿佛爾的朋友，像是布拉克和馬克也，一直很親近。 1906 年，他們在位於諾曼第半島的阿佛爾和楚維爾之間，一起進行繪畫的工作。譬如他們皆以楚維爾街上的柵欄廣告看板──內容為七月十四日國慶日──為作品的主題。像《旗幟滿天的街道》(圖 36)即是杜菲在野獸派時期最成熟的一項作品，它比馬克也的同類作品更為集中，但卻沒有布拉克的那麼精緻。杜菲利用非常少的繪畫元素，表現出一種強烈的感覺。或許《穿粉紅色衣服的女士》(圖 37)暗示了普魯斯特小說 " *Du côte de chez Swann* " 中，那一段描寫半上流社會的內容。將打平的色彩和黑色輪廓結合的構想是來自高更，而那些底色的影線則是來自對梵谷的回憶。這幅幾乎是以雙色來描繪的作品，顯示出杜菲一方面希望能保持線條畫家的身份；另一方面也向大家宣告，在這之後他將有所改變。

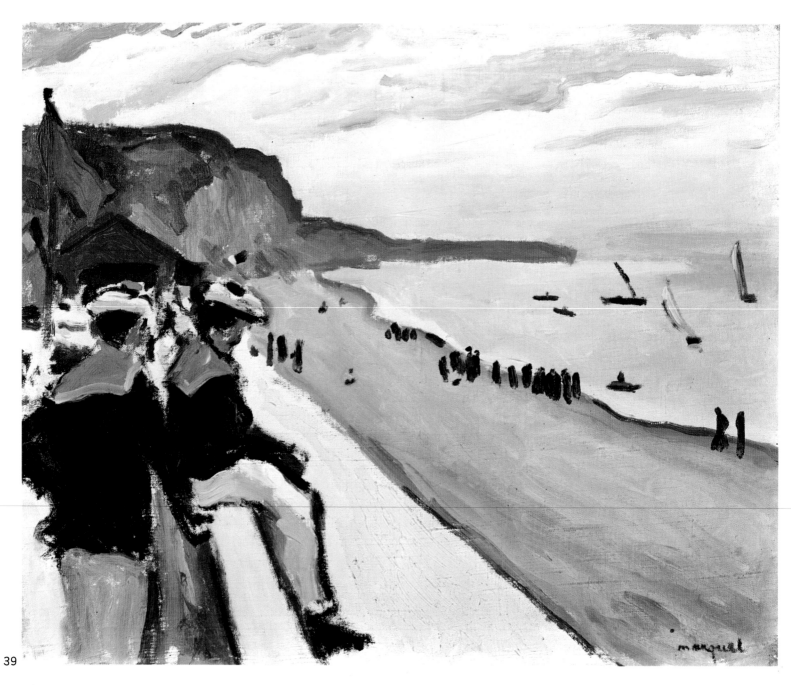

39

39.馬克也
　　費貢的海灘(*La plage de Fécamp*)，1906 年
　　油畫，50 × 60.8 公分
　　巴黎，龐畢度國立現代藝術館

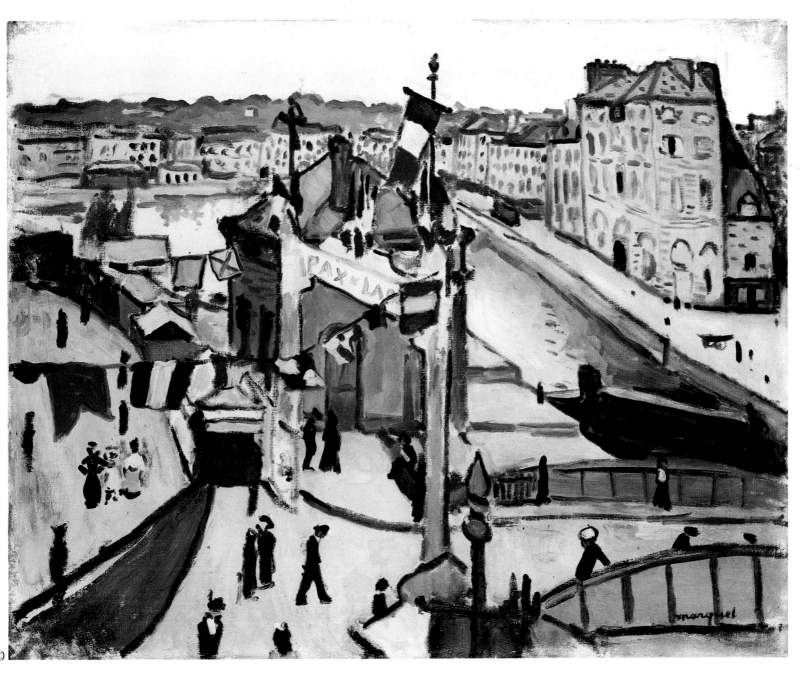

40.馬克也
　　七月十四日(*Le 14 juillet*)，1906 年
　　油畫，65 × 81 公分
　　瑞士，溫特圖爾，雅格利-哈恩路色收藏

　　對於馬克也而言，野獸派是於 1900 年在巴黎因著馬諦斯而誕生，且跟著杜菲在阿佛爾延續至
1906 年。可是，被認定與馬諦斯同為野獸派領導者的馬克也，卻因為本身對古典、嚴謹繪畫的喜
愛，而漸漸脫離這股潮流。在《楚維爾的廣告看板》、《費貢的海灘》及《七月十四日》(圖
38~40)這三幅作品中，他運用了在職業生涯中最強烈的筆觸。尤其是在畫海灘時，他利用大量的
打平色彩，來強調空間平衡的觀念。他完全不去考慮那些倒映的光線：光線只用單一顏色來表
現。馬克也在 1906 年開始採用透明水彩，它具有一種自發性的潛力。但是沒有任何東西比馬克也
小心翼翼的工作態度更具有自發性，而這是和烏拉曼克截然不同的性格。在 1906 年 10 月 5 日的
" *Gil Blas* "報上，路易斯‧沃克塞爾發表了一篇藝評，對馬克也在「秋季沙龍」展中的表現大
加讚賞：「啊！馬克也，偉大的畫家……他在面對工作時，抱著既確定又處之泰然的態度，是一
位去除冗長語論的敘事者。他善於逼真地表達清澈的、微微顫動的水及空氣，而畫面主體的佈
局，地形的穩固，以及其他所有的一切，彷彿在他一句話下就能變得井然有序。」

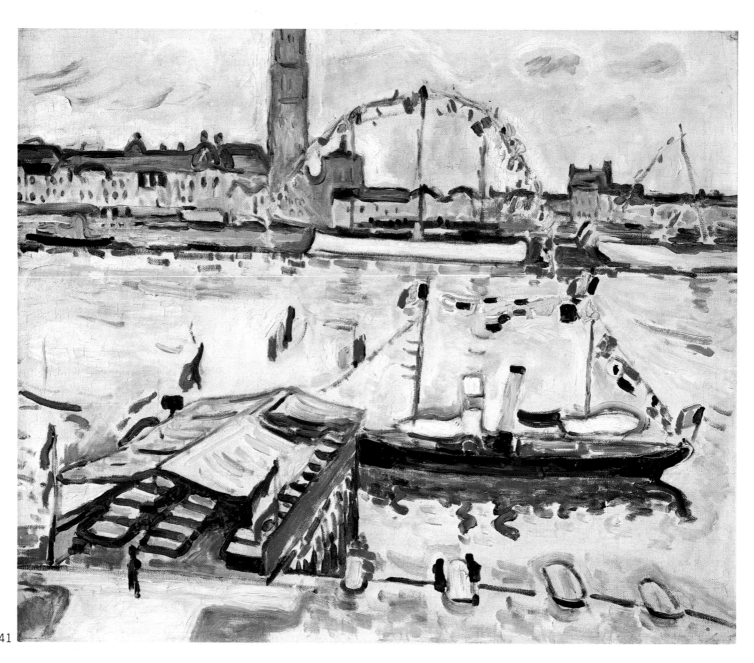

41

41.布拉克
　　安特衛普港(*Le port d'Anvers*)，1905 年
　　油畫
　　瑞士，巴塞爾博物館

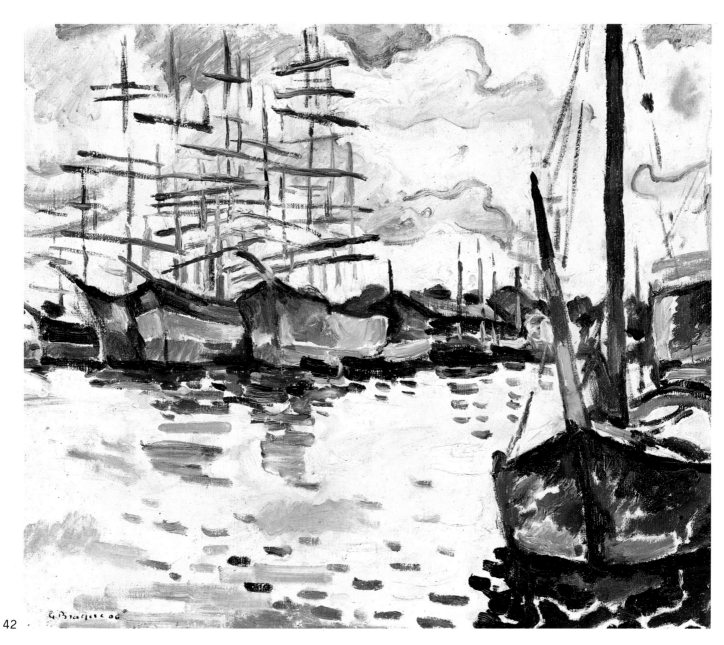

42.布拉克
　安特衛普港(*Le port d'Anvers*)，1906 年
　油畫，36 × 45 公分
　私人收藏

43

43.布拉克
　　厄斯塔克的風景(*Paysage de L'Estaque*)，1906 年 10 月
　　油畫，50 × 61 公分
　　私人收藏

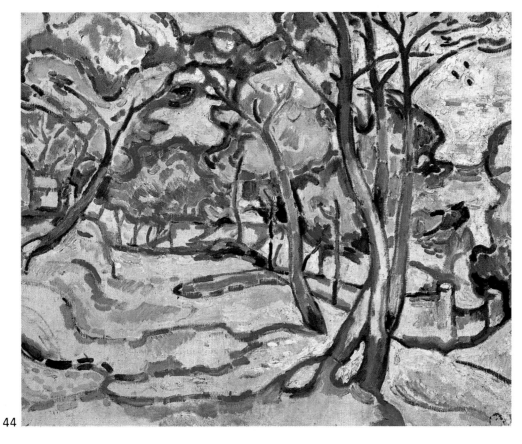

44

44.布拉克
　厄斯塔克的風景(*Paysage à l'staque*)，1906 年
　油畫，59 × 72 公分
　巴黎，龐畢度國立現代藝術館

45.布拉克
厄斯塔克風景(*Paysage de L'Estaque*)，1906 年
油畫，60.2 × 73.2 公分
聖特洛佩，安那西亞德美術館

　　這些藍色的陰影，和被輪廓框住的岩石和樹木，都令人想起了在三年前去世的高更。而就在同一年，「秋季沙龍」便舉辦了一次高更回顧展。筆觸延長至形成帶狀的色彩，正是布拉克在這個時期作品中的一項特色。

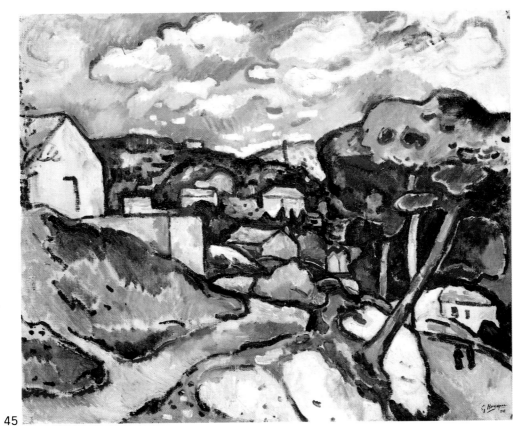

45

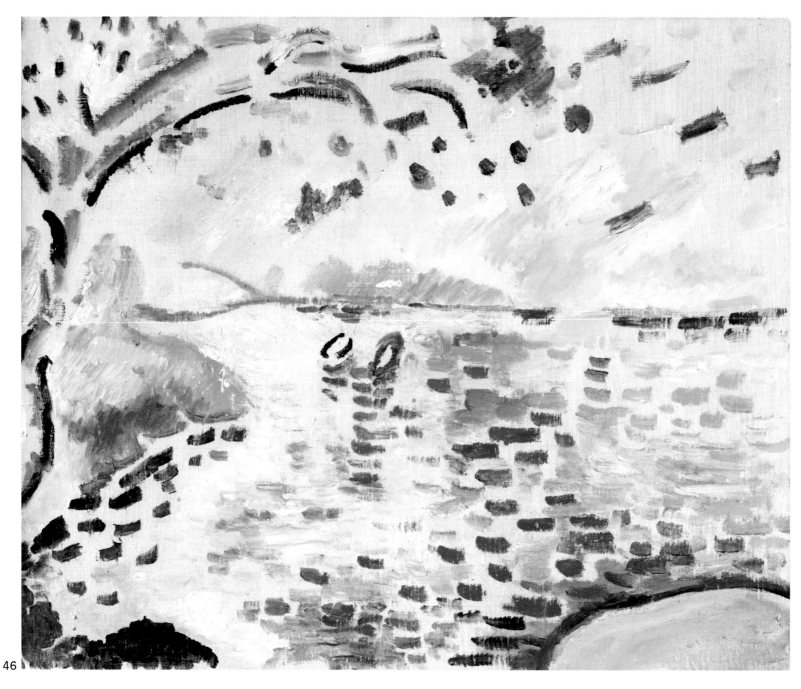

46

46.布拉克
拉錫奧特的小港(*La petite baie de La Ciotat*)，1907 年
油畫，36 × 48 公分
巴黎，龐畢度國立現代藝術館

　　布拉克對於德安與馬諦斯在 1905 年「秋季沙龍」展中的作品，有著深刻的印象，因此在那時
參與過野獸派。他首先在安特衛普作畫，後來在諾曼第半島與法國南部之間奔波，不過都和他在
阿佛爾的朋友佛雷斯在一起。在安特衛普的時期，布拉克鼓吹一種注重氣氛效果的野獸主義。因
此，在 1906 年秋天，他會選擇厄斯塔克作為繪畫題材，並且跟隨塞尚的風格，這絕不是件偶然的
事。這些「厄斯塔克」系列的第一批作品，以嚴謹的構圖方式和細膩的色彩排列等，表現出野獸
派的特徵。

　　布拉克在其他野獸派的作品中，並未放棄色彩的感官主義，但他總是清楚地控制自己所謂的
「熱情」。《拉錫奧特的小港》(圖 46)可以看成是布拉克在野獸派時期的代表作。根據雷馬利的
說法，這幅既像水晶，又像波紋閃光的作品，閃爍著晨曦和日落的光芒(紫、橙和金黃色)，並以
朱砂和祖母綠的顏色做為裝飾。它是最能證實布拉克的野獸派作品呈現出歡樂氣息的一件畫作。
在它第一次被展出時，就贏得以下的評語：「這幅作品表達了一種溫柔之美，在帶有珍珠般的晶
瑩中，讓我們體會出彩虹的色彩。」

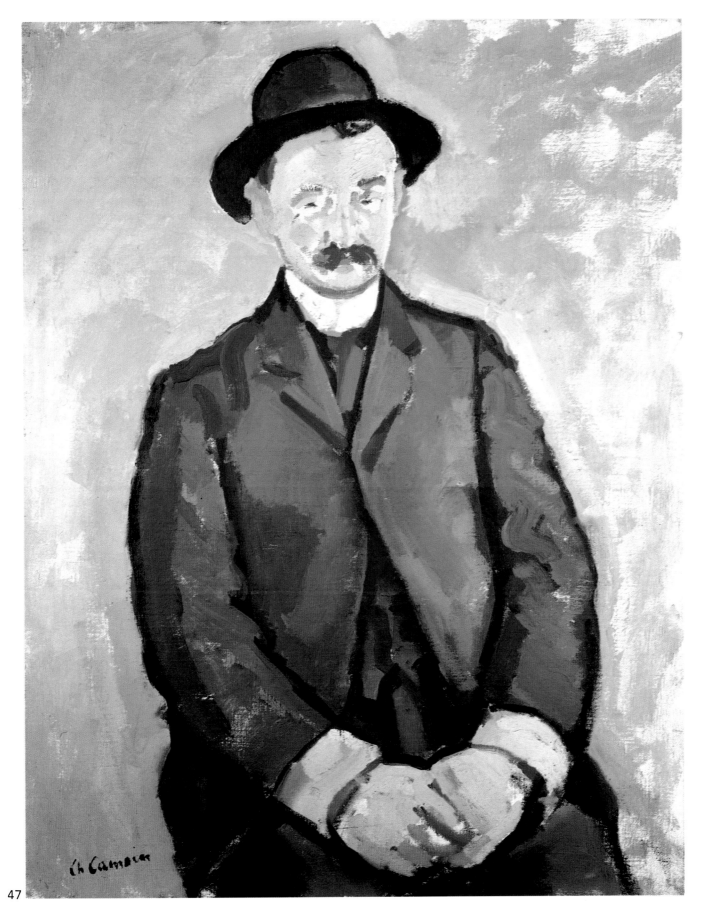

47

47.卡莫茵
　馬克也的肖像(Portrait d'Albert Marquet)，1904 年
　油畫，92 × 73 公分
　巴黎，龐畢度國立現代藝術館

　　和普依及蔓金一樣，卡莫茵也成為野獸溫和派中的大師(他為馬克也作的肖像就是最有力的證據
之一)。受到塞尚最後幾幅作品的影響(當時卡莫茵已經與他相識)，在他的畫作中，色彩的龐大流動
性，被封閉的圖形所牽制。而這就像馬克也從馬奈作品中，得到靈感後完成的另一幅肖像畫一樣。

48

48. 佛雷斯
拉錫奧特(*La Ciotat*)，1905 年
油畫
巴黎，龐畢度國立現代藝術館

　　佛雷斯在野獸派的顛峰期作品，是他從大自然獲得強烈感受，再以抒情方式表現後的成果。
像這幅《拉錫奧特》(圖 48)，就是他在 1907 年 7 月於法國南部和布拉克重聚後所創作的。此畫之
色彩是由組成陽光的幾種純色所構成。可是佛雷斯的風格仍近似塞尚。當他在秋天回到厄斯塔克
時，便在《詩人費南‧佛勒瑞畫像》(圖 49)中，尋找更好的繪畫方式。他不再以類似打底的方式
平塗純色，而改以一連串重疊的細線條筆法和利用白色來勾勒形態。

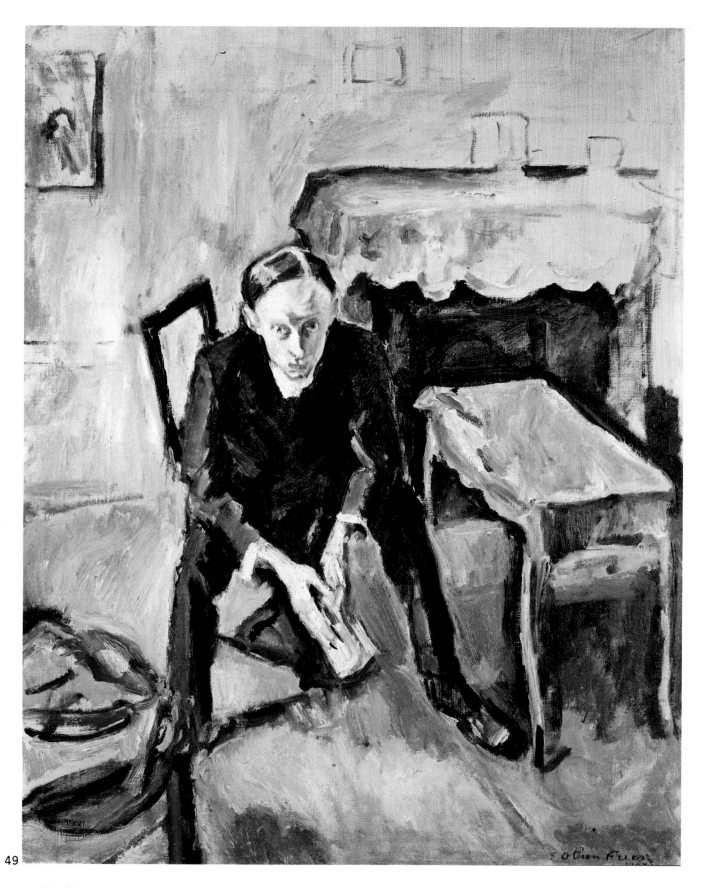

49

49.佛雷斯
　　詩人費南・佛勒瑞畫像(*Portrait de Fernand Fleuret*)，1907 年
　　油畫，73 × 60 公分
　　巴黎，龐畢度國立現代藝術館

野獸派在德國

　　儘管野獸派是以表現主義出現在德國，但在 1905 年，由克爾赫那和施密特-羅特盧夫所組成的「橋派」，卻深受馬諦斯風格的影響。除此之外，馬諦斯還影響到在這時期，曾於慕尼黑與他見過面的其他德國畫家，例如：康丁斯基和雅夫楞斯基。簡單地說，德國人和俄國人並不是全然地接受所有法國野獸派的作品，他們只選擇高更和梵谷的風格。這樣的細微差別並沒有阻止一些相似的作品出現，雖然數量不是很多。

50

50.諾爾德
　　靜物與畫中舞者(*Nature morte aux danseuses*),1913 ～ 14 年
　　油畫，73 × 89 公分
　　巴黎，龐畢度國立現代藝術館

　　諾爾德運用快速筆觸和強烈對比色彩等濃密的手法，表現一個擁擠空間中的靜物。那個佔了絕大空間的畫版，是他在 1913 年以異國舞者為主題完成的作品。事實上，他認為這些原始舞者就代表了從以前到現在，屬於人類的真正自然主義。

51.康丁斯基
阿拉伯墓園(*Cimetière rabe*),1909 年
油畫，71.5 × 98 公分
漢堡藝術廳

　　1896 年，康丁斯基在雅夫楞斯基的陪同下，赴慕尼黑皇家學院就讀，三年後獲得學位。 1903~04 年間到突尼西亞旅行，獲得許多創作靈感，並將它表現在 1909 年完成的作品《阿拉伯墓園》（圖 51）中。他也在野獸派的全盛期間（1906 年春天至 1907 年），在巴黎近郊住了一年，在那兒接觸過許多令他驚豔的野獸派作品。 1908 年，他回到慕尼黑，開始野獸派風格的創作。他還將同一時期，在阿爾卑斯山一個村落所發現的古代繪畫的清晰色彩，融入作品中。

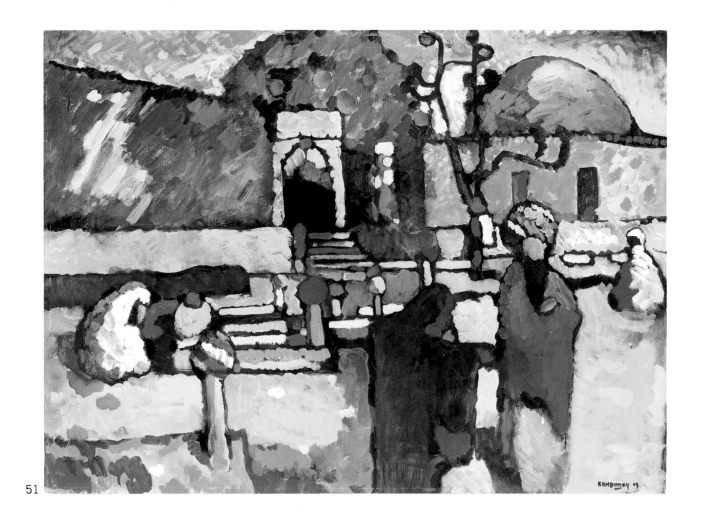

51

52

52.施密特-羅特盧夫
　　羅夫屈仕(*Lofthus*)，1911 年
　　油畫，87 × 95 公分
　　漢堡藝術廳

　　施密特-羅特盧夫於 1911 年在
挪威的旅行中，完成了這幅如彩繪
玻璃窗的不朽風景畫：《羅夫屈
仕》。這幅由橙色、綠色和藍色所
嚴謹組成的德國野獸派主要作品，
被視爲他的代表作：裝飾性的格
局，表現出一股神秘的感覺，同時
也傳遞了一份明顯的悲劇式壓力。

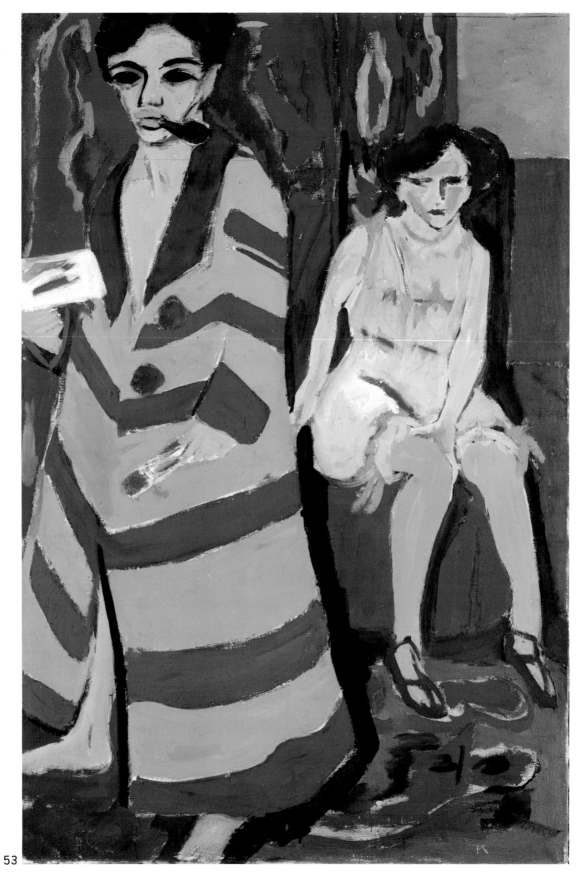

53

53.克爾赫那
　藝術家和他的模特兒(*L'artiste et son modèle*),1907 年
　油畫，150 × 100 公分
　漢堡市立美術館

　　畫中強烈對比的兩個人物──前方的男人站立，穿著土黃與藍色條紋的浴袍；身後的女人則半裸著身體，並坐在一張紅躺椅上，以及左邊紅窗簾、右邊粉紅色方塊的配置，成為克爾赫那最動人的作品。緊張的性關係氣氛是廿世紀初，德國表現主義中的一大特徵。

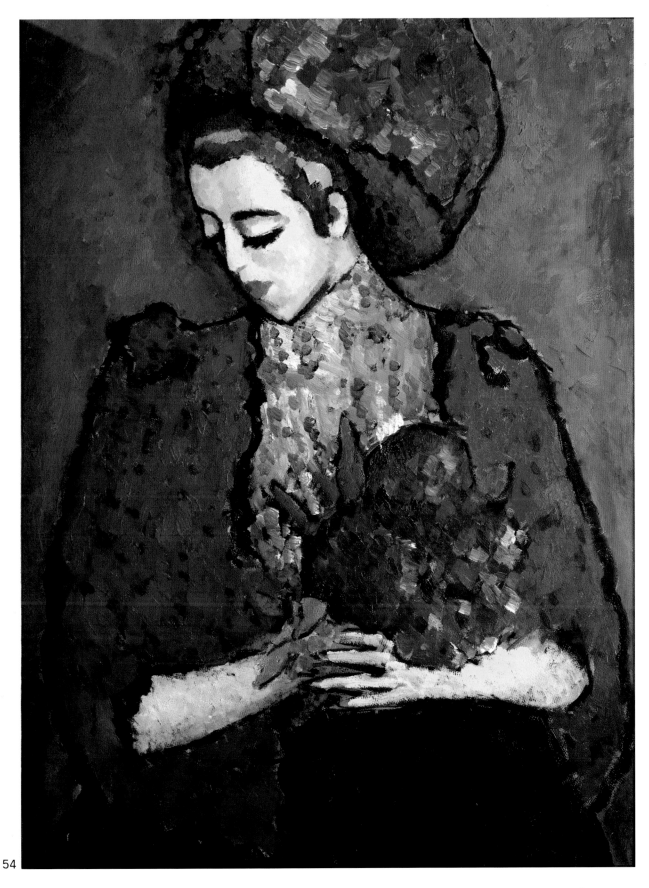

54

54.雅夫楞斯基
 帶花的女人(*Femme avec fleurs*)，1909 年
 油畫，103 × 76 公分
 德國，烏珀塔爾，凡・德・海特博物館

　　雅夫楞斯基在 1905 年「秋季沙龍」展中和康丁斯基一起展出他們的作品(不過他們在那時還是屬於「俄國畫派」，不算「野獸派」)。雅夫楞斯基的野獸派作品是於同年在布列塔尼和普羅旺斯產生的。據他所說，就是在那裏使他成功地「運用與他靈魂一樣熾人的色彩來表現大自然」。《帶花的女人》傳達了這位畫家對於表現人像的極大興趣，並慢慢地凝聚成屬於他本身的神秘學，這種方式旣是野獸派，也是表現主義。

畫 作 索 引

註：方括號內的數字為本書的圖號

漢堡市立美術館
(Kunsthalle,Hambourg) 〔52〕

克爾赫那(LUDWIG-KIRCHNER,Ernst)

《藝術家和他的模特兒》
(*L'artiste et son modèle*),1907 年
油畫,150 × 100 公分
漢堡市立美術館
(Kunsthalle,Hambourg) 〔53〕

蔓金(MANGUIN,Henri)

《七月十四日在聖特洛佩港》
(*14 juillet à Saint-Tropez*),1905 年
油畫,61 × 50 公分
私人收藏 〔33〕

馬克也(MARQUET,Albert)

《楚維爾的廣告看板》
(*Affiches à Trouville*),1906 年
油畫,65 × 81 公分
紐約,現代美術博物館
(The Museum of modern Art,New York)〔38〕

《費貢的海漢》
(*La plage de Fécamp*),1906 年
油畫,50 × 60.8 公分
巴黎,奧塞美術館
(Musée d'Orsay,Paris) 〔39〕

《七月十四日》
(*Le 14 Juillet*),1906 年
油畫,65 × 81 公分
瑞士,溫特圖爾,雅格利-哈恩路色藏
(Collection Jaggli Hahnloser,
Winterthur) 〔40〕

馬諦斯(MATISSE,Henri)

《奢侈、寧靜及閒情逸樂》
(*Luxe,calme et volupté*),1904 年
油畫,98.3 × 118.5 公分
巴黎,龐畢度國立現代藝術館
(Musée national d'art moderne,Centre
Georges Pompidou,Paris) 〔1〕

《點心》 (或《聖特洛佩的海灣》)
(*Golfe de Saint-TROPEZ OU Le goûter*)
1904 年
油畫,65 × 50.5 公分
杜塞爾多夫,北萊因-威斯特法倫,州立
美術館(Kunstsammlung Nordrhein West-
falen, Düsseldorf) 〔2〕

《海洋・木喇淂》
(*Marine.La Moulade*),1905 年夏於柯里塢
油彩,畫紙,26.1 × 33.7 公分
舊金山美術館
(San Francisco Museum of Art) 〔3〕

《柯里塢的風景》
〔*Paysage de Collioure（étude pour le« Bonheur de vivre »*）〕,1905 年夏
油畫,46 × 55 公分
丹麥,哥本哈根國立美術館
(Statens Museum for Kunst,Copenhague)〔4〕

《德安的畫像》
(*Portrait d'André Derain*),1905 年夏天
於柯里塢
油畫,38 × 28 公分
倫敦,泰德藝廊(Tate Gallery,Londres)〔5〕

《戴帽的婦人》
(*La femme au chapeau*),1905 年秋天
油畫,81 × 65 公分
舊金山現代藝術館
(San Francisco Museum of Art) 〔6〕

《綠光下的馬諦斯夫人》
(*Madame Matisse à la raie verte*)
1905 年
油畫,42.5 × 32.5 公分
丹麥,哥本哈根國立美術館(Statens
Museum for Kunst,Copenhague) 〔7〕

《茨岡女人》
(*La Gitane« Buste de femme »*)
1906 年初
油畫,55 × 46.5 公分
法國,聖特洛佩美術館
(Musée de l'Annonciade,Saint-Tropez)〔8〕

《在紅黑交接地毯上的碗盤和水果》
(*Vaisselle et fruits sur un tapis rouge et noir*),1906 年於柯里塢
油畫
聖彼得堡,俄米塔希博物館 (Musée de
l'Ermitage,Saint-Pétersbourg) 〔9〕

《紅色的地毯》
(*Les tapis rouges*),1906 年夏天
油畫,88 × 90 公分
法國,格勒諾博美術館
(Musée de Grenoble) 〔10〕

《自畫像》
(*Autoportrait*),1906 年秋天於柯里塢
油畫,55 × 46 公分
丹麥,哥本哈根國立美術館 (Statens
Museum for Kunst,Copenhague) 〔11〕

《藍色的裸體:憶比斯克拉》
(*Nu bleu : souvenir de Biskra*)
1907 年初於柯里塢
油畫,92 × 140 公分
美國,巴爾的摩美術館
(Baltimore Museum of Art) 〔12〕

《奢侈 I 》
(*Le luxe I*),1907 年冬天於柯里塢
油畫,210 × 237 公分
巴黎,龐畢度國立現代藝術館

(Musée national d'art moderne,Centre
Georges Pompidou,Paris) 〔13〕

《紅餐桌》 (或《紅色的和諧》)
〔*La desserte rouge«Harmonie rouge»*〕
1908 年春夏間
油畫,180 × 220 公分
聖彼得堡,俄米塔希博物館(Musée de
l'Ermitage,Saint-Pétersbourg) 14 〕

《阿爾及利亞女人》
(*L'Algérienne*),1909 年春天
油畫,81 × 65 公分
巴黎,龐畢度國立現代藝術館
(Musée national d'art moderne,Centre
Georges Pompidou,Paris) 〔15〕

《粉紅色的裸體》
(*Nu rose*),,1909 年夏天
油畫,33.4 × 40.9 公分
法國,格勒諾博美術館
(Musée de Grenoble) 〔16〕

《有茄子的室內》
(*Intérieur aux aubergines*),1911 年 9 月
在畫布上顏料和技術的混合,210 × 245 公分
法國,格勒諾博美術館
(Musée de Grenoble) 〔16〕

《摩洛哥花園的長春花》
(*Les pervenches, jardin marocain*)
1912 年 3 、 4 月間
油彩,炭筆,鉛筆,畫布,116.8 × 82.5 公分
紐約,現代藝術博物館
(The Museum of Modern Art,New York)〔18〕

《橘子的靜物寫生》
(*Nature morte aux oranges*),1913 年
油畫,94 × 83 公分
巴黎,畢卡索美術館
(Musée Picasso,Paris) 〔19〕

《柯里塢的法國窗戶》
(*Porte-fenêtre à Collioure*)
1914 年 9 、 10 月間
油畫,116.5 × 89 公分
巴黎,龐畢度國立現代藝術館
(Musée national d'art moderne,Centre
Georges Pompidou,Paris) 〔20〕

諾爾德(NOLDE,Emil)

《靜物與畫中舞者》
(*Nature morte aux danseuses*)
1913~1914 年
油畫,73 × 89 公分
巴黎,龐畢度國立現代藝術館
(Musée national d'art moderne,Centre
Georges Pompidou,Paris) 〔50〕

施密特-羅特盧夫(SCHMIDT-ROTTLUFF,Karl)

《羅夫屈仕》(Lofthus),1911 年
油畫,87 × 95 公分

漢堡市立美術館
(Kunsthalle,Hambourg) 〔51〕

瓦爾塔(VALTAT,Louis)

《紅色的岩石》
(Les roches rouges à Antheor),1901 年
油畫,65.5 × 81.2 公分
貝森松,考古美術博物館
(Musée des Beaux-Arts st d'Archéologie,
Besançon) 〔21〕

梵•唐元(VAN DONGEN,KEES)

《弗利·貝爾傑爾歌舞院的舞女妮妮》
(Saltimbanque au sein nu« Nini
danseuse aux Folies-Bergeére »)
1907~1908 年間
油畫,130 × 97 公分
巴黎,龐畢度國立現代藝術館
(Musée national d'art moderne,Centre
Georges Pompidou,Paris) 〔34〕

烏拉曼克(NLAMINCK,Maurice de)

《廚房裏面》
(Intérieur de cuisine),1904 年
油畫,55 × 56 公分
巴黎,龐畢度國立現代藝術館
(Musée national d'art moderne,Centre
Georges Pompidou,Paris) 〔30〕

《紅色樹林》
(Les arbres rouges),1906 年
油畫,65 × 81 公分
巴黎,龐畢度國立現代藝術館
(Musée national d'art moderne,Centre
Georges Pompidou,Paris) 〔31〕

《山丘一景》
(Les coteaux de Rueil),1906 年
油畫,46 × 56 公分
巴黎,奧塞美術館
(Musée d'Orsay,Paris) 〔32〕

野獸派記年

1892　馬克也和馬諦斯就讀於國立裝飾美術學校

1895　馬諦斯進入牟侯的畫室。在這之前,盧奧已先他而加入。而在他之後,陸續有卡莫茵、蔓金與馬克也。

1896　馬諦斯旅行不列塔尼半島。康丁斯基和雅夫楞斯基從俄國前往慕尼黑。

1897　梵谷到達巴黎。

1899　馬諦斯和德安、普依結識。卡莫茵在他服兵役的地方(法國南部的埃克森省),遇見了塞尙。

1900　烏拉曼克和德安認識之後,決定在俠島共組一個畫室。布拉克和杜菲到了巴黎,杜菲在美術學校再見到佛雷斯。

1901　馬克也和馬諦斯在「獨立沙龍」中展出作品。在梵谷的回顧展之中,德安介紹烏拉曼克給馬諦斯認識。馬克也和蔓金在諾曼第半島作畫。德安於秋天時去服了三年的兵役。

1902　馬克也和馬諦斯展出作品。康丁斯基在慕尼黑創辦了一所美術學校,並且擔任一個藝術基金會的理事長。

1903　馬諦斯終得確立其風格。佛雷斯、卡莫茵、蔓金和杜菲各自展出作品。

1904　馬諦斯推出第一次個展。德安在俠島再次遇見烏拉曼克。克爾赫那在德勒斯登的人類學博物館發現非洲及大洋洲的雕刻。

1905　法國近代史上的「秋季沙龍展」隨著「野獸群」誕生了。而在德國的德勒斯登,「橋派」於克爾赫那、施密特-羅特盧夫等人的鼓吹下成立。這個團體的野獸派風格將是未來德國表現主義的先鋒。馬諦斯展出《奢侈、寧靜及閒情逸樂》。馬諦斯和德安在柯里塢居住。馬克也、卡莫茵和蔓金在聖特洛佩居住。佛雷斯在安特衛普,之後在拉錫奧特停留。烏拉曼克、德安和梵·唐元在蒙馬特皆有聯絡。

1906　馬諦斯展出《生之喜悅》。德安前往倫敦。馬克也和杜菲前往諾曼第半島。布拉克展出作品,然後陪佛雷斯去安特衛普,而秋天在厄斯塔克度過。
橋派在德勒斯登展出作品,並接納諾爾德入會。

1907　馬諦斯前往義大利旅行。布拉克先後在拉錫奧特與厄斯塔克停留。德安、杜菲前往法國南部。

1908　馬諦斯在巴伐利亞旅行,並出版《畫家手記》,並在柏林和紐約展出作品。布拉克在巴黎舉辦作品展。

1910　在布拉克、德安、烏拉曼克、盧奧、畢卡索、梵·唐元等人的參與下,有了第二次「慕尼黑新藝術家協會」的展出。馬諦斯的回顧展。